LES MERVEILLES

DE

L'ART ET DE L'INDUSTRIE

ANTIQUITÉ
MOYEN AGE, RENAISSANCE, TEMPS MODERNES

PARIS
DIRECTEUR : JULES MESNARD, LIBRAIRE-ÉDITEUR
LIBRAIRIE DES ARTS INDUSTRIELS
37, RUE DES SAINTS-PÈRES, 37

1- 6me Fascicule. Tous droits réservés Livraisons 11 et 12.

LES
MERVEILLES
DE
L'ART ET DE L'INDUSTRIE
ANNÉE 1869

Les MERVEILLES DE L'ART ET DE L'INDUSTRIE paraîtront régulièrement par séries de deux livraisons de 12 pages chacune, soit 24 pages encartées dans une couverture, le 1ᵉʳ et le 15 de chaque mois.

Prix de la livraison de 12 pages, avec 5 ou 6 gravures, dont 2 hors de texte, 75 centimes. Il ne sera pas vendu de livraisons isolées.

Prix de la série de deux livraisons, avec 10 ou 12 gravures, dont 4 hors de texte et couverture, 1 fr. 50 c. Les eaux fortes, les gravures en taille douce, les gravures tirées en couleur et les chromo-lithographies, dont le tirage est très-onéreux, comptent pour deux planches, ainsi qu'il est d'usage pour toutes les publications de ce genre.

Abonnements aux 48 livraisons, qui formeront un magnifique volume de 576 pages avec frontispices, culs-de-lampe, lettres ornées, etc., et plus de 200 gravures, 36 fr. par an.

PRIME GRATUITE

OFFERTE

AUX ABONNÉS DES MERVEILLES DE L'ART ET DE L'INDUSTRIE

Toutes les personnes qui adresseront directement le montant de leur abonnement à M. JULES MESNARD, éditeur, **37, rue des Saints-Pères**, à la librairie des Arts Industriels, auront droit à *une* des primes gratuites suivantes :

1° **Les Merveilles de l'Exposition de 1867**, deux volumes brochés grand in-quarto, ouvrage récompensé par la Commission impériale et illustré de plus de 300 magnifiques gravures sur bois, mis en vente en librairie au prix de 30 francs. Les abonnés des départements devront ajouter 4 francs pour le port et l'emballage dans une caisse.

2° **Une reliure mobile** des plus ingénieuses avec dos en cuir, carton très-fort, titre spécial doré ou à froid sur le plat. Cette reliure, qui a été faite spécialement pour nous, permet de conserver les livraisons intactes jusqu'au moment de les relier définitivement et remplit l'office d'un livre complet.

3° **Une magnifique gravure sur acier.** *L'Adoration des Bergers*, d'après Ribera (tirée sur papier grand aigle), d'une valeur de 25 francs dans le commerce. CES DEUX DERNIÈRES PRIMES SONT ENVOYÉES FRANCO.

Les personnes des départements qui préfèrent recevoir leurs livraisons par l'intermédiaire de leurs libraires auront droit à la prime, si le libraire nous fait parvenir le montant de l'abonnement et s'il consent à ce que le service soit fait par l'entremise de son commissionnaire de Paris, chez lequel nous remettrons les livraisons. Nous ferons de ce chef une remise proportionnelle à Messieurs les libraires des départements.

Nota : Le premier fascicule a paru le 15 février 1869.

LES

MERVEILLES

DE

L'ART ET DE L'INDUSTRIE

ANTIQUITÉ

MOYEN AGE, RENAISSANCE, TEMPS MODERNES

PARIS

DIRECTEUR : JULES MESNARD, LIBRAIRE-ÉDITEUR

LIBRAIRIE DES ARTS INDUSTRIELS

37, RUE DES SAINTS-PÈRES, 37

Tous droits réservés.

1869

DÉJEUNER CHINOIS, PAR LA MANUFACTURE IMPÉRIALE DE SÈVRES.
(⅓ d'exécution.)

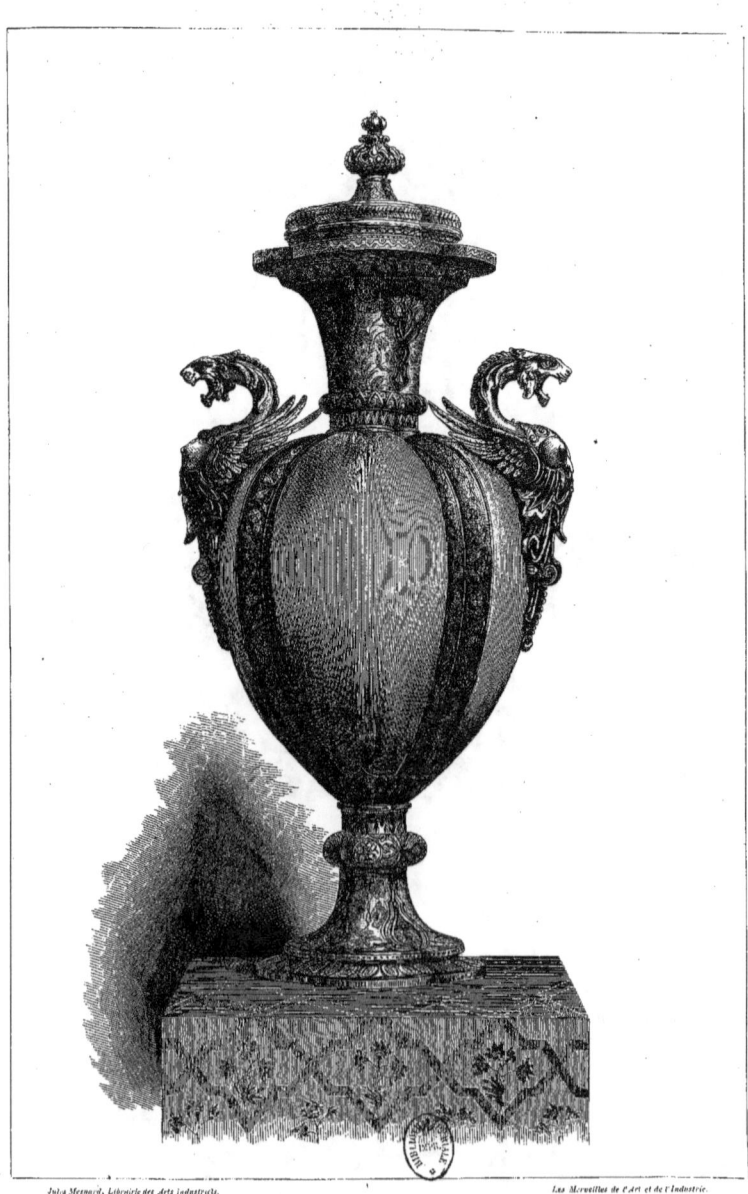

VASE STYLE PERSAN, PAR LA MANUFACTURE IMPÉRIALE DE SÈVRES.
(²/₉ d'exécution.)

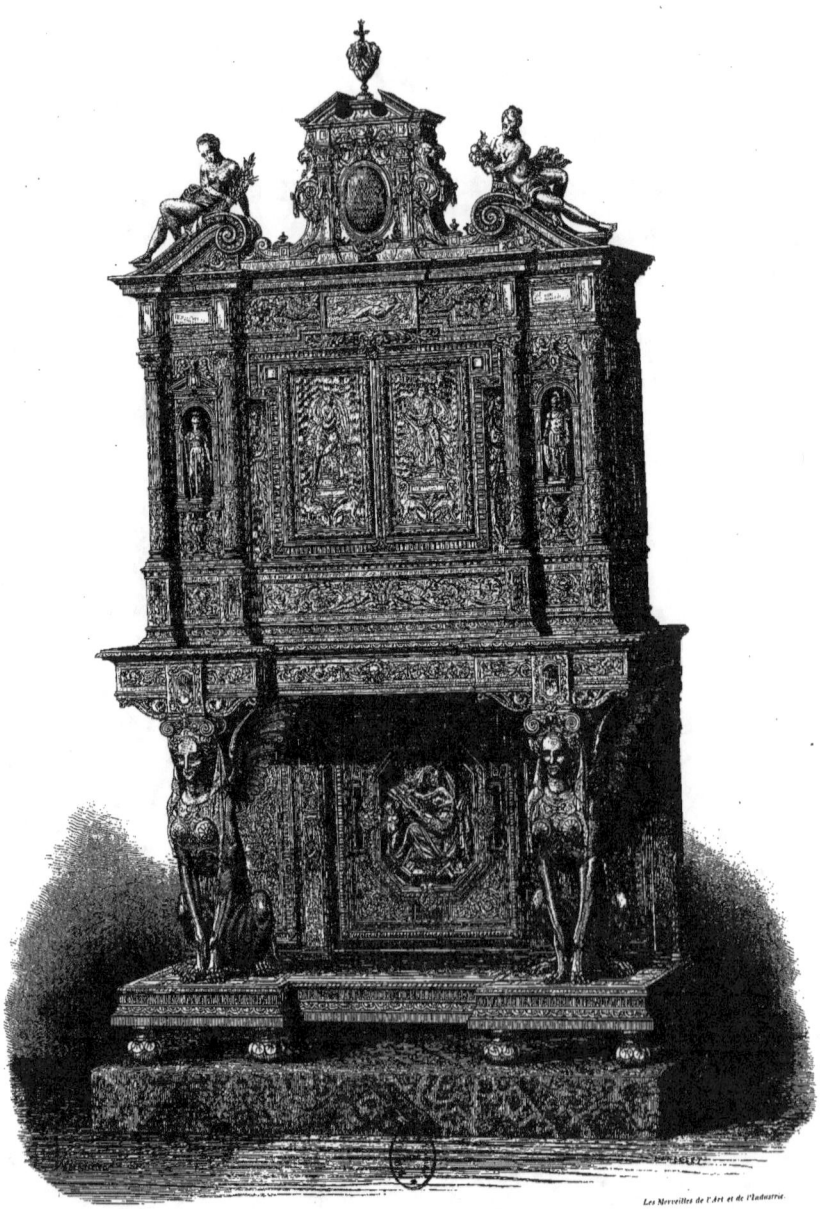

CABINET RENAISSANCE, PAR HENRI FOURDINOIS.
(1/14 d'exécution.)

LES
MERVEILLES
DE
L'ART ET DE L'INDUSTRIE

10487. — IMPRIMERIE GÉNÉRALE DE CH. LAHURE
Rue de Fleurus, 9, à Paris

AVANT-PROPOS

L e succès obtenu par *les Merveilles de l'Exposition de* 1867 a été complet ; une première édition épuisée en très-peu de temps, l'approbation unanime de la presse française et étrangère, des souscriptions accordées par les ministères, des médailles de bronze et d'argent offertes par la Commission impériale à chacun des deux auteurs de la publication, au directeur et au rédacteur en chef, les félicitations et les remerciments du souverain, aucun encouragement ne nous a fait défaut.

Ce succès était une indication : il montrait que nous avions répondu directement à un besoin réel du public.

Le mouvement romantique qui, sous la Restauration, a transformé notre littérature, a donné naissance au goût et bientôt à la passion des objets d'art et de curiosité, et, de là à créer nous-mêmes des œuvres d'art industriel remarquables, il n'y a eu qu'un pas. On commence par admirer; on finit par imiter et par égaler. C'est ainsi que les industries artistiques de toutes sortes sont aujourd'hui si florissantes en Europe et surtout en France. La céramique, l'orfévrerie, la bijouterie, la joaillerie, la tapisse-

rie, l'ébénisterie sont maintenant au niveau de ce qu'elles étaient aux plus belles époques.

Et c'est à cause de cette efflorescence générale que le public, que les amateurs, que les artistes et que les ouvriers mêmes recherchent avec empressement les recueils qui sont en état de leur faire connaître les meilleures productions contemporaines et les progrès accomplis.

Tels sont les motifs qui nous déterminent à publier aujourd'hui *les Merveilles de l'Art et de l'Industrie* qui vont faire suite à notre premier ouvrage.

Il eût d'ailleurs été regrettable de laisser se perdre en ne l'appliquant pas l'expérience que nous a fait acquérir ce travail, de laisser se disperser la pléiade de distingués et vaillants artistes, dessinateurs et graveurs, que nous étions parvenus, non sans peine, à former, à animer d'un même esprit. Nous ne nous fussions séparés d'eux qu'avec un vif regret.

Il n'en sera pas ainsi, et, avec notre passé, leur concours qui nous est assuré, est pour le public le meilleur garant de notre avenir.

Nous ne ferons pas autrement de promesses, c'est à l'œuvre qu'on nous jugera.

<div style="text-align:right">FRANCIS AUBERT.</div>

DÉTAIL D'UNE CHEMINÉE DU CHATEAU DE BLOIS.

FRISE DU VIEUX LOUVRE.

Depuis longtemps, la manufacture de porcelaine de Sèvres a conquis un rang que les grands concours universels lui ont successivement confirmé : elle est le premier établissement de l'espèce existant en Europe, soit qu'on la compare aux autres usines privilégiées et patronnées par les gouvernements étrangers, soit qu'on rapproche ses travaux de ceux des plus puissantes industries privées.

Ce rang même lui a valu bien des critiques, lui a suscité bien des envieux; on a prétendu qu'avec les subsides qui lui sont alloués, le premier venu ferait plus et mieux qu'elle; on a crié au monopole, à la concurrence déloyale.... Nous n'avons point à discuter tout cela; nous dirons simplement que nous tenons pour Sèvres, parce que, dans un pays où le génie des arts est l'âme de l'industrie, il est nécessaire qu'une école supérieure reste ouverte aux études sérieuses, et que les sculpteurs et les peintres du premier ordre puissent donner essor à leurs inspirations sans craindre d'être arrêtés par les calculs d'une vente suffisamment rémunératrice de la main-d'œuvre et des capitaux engagés.

Dès son origine, quelle a été la préoccupation de l'établissement privilégié? Faire bien; diriger le progrès. La pâte tendre *artificielle* de Vincennes effaçait déjà les essais antérieurs de Saint-Cloud, de Chantilly, de Mennecy et les produits analogues de l'Angleterre. Lorsque la découverte des éléments

feldspathiques en France permit d'aborder la poterie translucide *naturelle*, c'est encore à rivaliser avec la Saxe et l'extrême Orient que Sèvres mettait tous ses soins — et ses efforts étaient couronnés de succès.

L'Orient! là fut en effet l'école des céramistes européens; car, pour la pureté des formes, l'éclat des couleurs, les combinaisons ingénieuses, les tours de main extraordinaires, la Chine, le Japon, l'Inde et la Perse ne devaient rien laisser à inventer.

Nous nous trompons pourtant; la palette minérale s'est enrichie de quelques éléments nouveaux; il était réservé surtout à M. Regnault d'employer certains phénomènes physiques, pour créer ces pâtes dichroïtes, sortes de céladons aux couleurs tendres, qui changent de ton suivant qu'on les observe à la lumière solaire ou à la lumière artificielle.

Quant aux choses déjà expérimentées, la manufacture de Sèvres devait-elle en produire l'imitation pure, la copie servile? Non, le rôle des industries élevées n'est pas de contrefaire, mais d'innover. Alors même que le génie des artistes s'appuie sur une idée préexistante ou s'inspire des œuvres d'un autre âge ou d'autres pays, il doit les transformer en y imprimant le cachet de son individualité et en les rendant applicables aux mœurs et aux convenances de son temps.

Ainsi a-t-on fait dans l'usine impériale, et la planche que nous mettons sous les yeux des lecteurs va nous en fournir la preuve. Elle représente le gracieux ensemble de ce qu'on nomme à Sèvres : *le déjeuner chinois*.

En Chine et au Japon l'on ne fait usage que de boissons chaudes qui se prennent, le plus souvent, dans des tasses sans anses ayant la forme de petits bols ou de gobelets élancés en campanules; on comprend que le liquide contenu dans ces récipients en échauffe promptement les parois et qu'il devient difficile de les manier sans se brûler; les Chinois ont imaginé d'envelopper certaines de leurs tasses d'une seconde paroi ajourée, soudée à la première, et qui, isolée par une couche d'air, permet de toucher impunément le vase contenant le thé ou le sam-chou bouillants. Formée généralement d'un réseau à combinaisons géométriques, cette enveloppe a valu aux pièces qui la portent le nom de *vases réticulés*.

Or, le déjeuner de Sèvres est *réticulé*; le bol, l'aiguière et la théière

reproduisent les formes orientales, les autres vases sont adroitement adaptés aux usages européens. Ce que l'on remarque d'abord, c'est une recherche exquise du fini dans les détails et de la richesse dans les masses ; le plateau, avec son pourtour lobé, ses pieds rappelant les sculptures en bois de fer, son ombilic ajouré s'élevant en colonne et s'épanouissant par de riches découpures, fait ressortir le précieux de la fine dentelle de porcelaine, enveloppe fragile des autres pièces ; on comprendrait même difficilement par quel artifice les anses, et autres appendices, imitant de gracieux bambous à nœuds rapprochés, peuvent se souder à cette légère paroi, si l'on ne savait que le procédé du coulage permet d'obtenir des anses creuses et d'une telle minceur qu'elles peuvent cuire sans faire fléchir les réseaux qui les portent.

Les combinaisons de ces découpures sont-elles semblables à celles des Chinois ? Non, pas plus que les sujets exécutés en or, sur chaque lobe du grand bol, ne ressemblent aux compositions du Céleste-Empire ; et c'est là, selon nous, l'une des qualités de cette œuvre céramique. Personne, en la voyant, n'hésitera sur son origine ; c'est du Sèvres, par la beauté de la pâte, par la rectitude, un peu exagérée peut-être, des détails ornementaux, par la forme singulière des *Chinois de paravents* jetés dans la décoration, et qui rappellent les vieilles traditions européennes en matière d'iconographie orientale ; c'est bien, en un mot, ce que nous demandions, de la part des artistes modernes, une lutte courtoise avec une idée étrangère, une inspiration revêtue du caprice français ; nul ne s'y trompera et ne croira qu'il y ait eu intention de pastiche et de contrefaçon. Du reste, dans ce surtout de 40 centimètres de diamètre, dans le bol qui n'en mesure pas moins de 20, on chercherait vainement une gauchissure. Dans le réticulé, nul filament n'a fléchi, nulle déchirure ne s'est produite, et si l'or rehausse cette merveilleuse pâte, il ne dissimule aucun point, aucun défaut ; ceci est la perfection absolue dans le travail et dans la cuisson.

Mais voici autre chose ; quel est ce vase d'une forme compliquée, aux anses composées de chimères grimaçantes, et qui, dans sa combinaison multiple, réunit les richesses d'une composition d'orfèvrerie à l'abondante coloration des émaux peints de la Perse et de l'Inde ?

Ce vase est une inspiration libre des conceptions de l'antique Iran et des caprices plus récents de ses peintres calligraphes et de ses brodeurs d'étoffes précieuses. Sur le corps oviforme quadrilobé de la pièce, s'étend une teinte douce que ravivent des galons vigoureux où courent de gracieux méandres chargés de fleurs ornementales ; les chimères aux ailes éployées, aux seins de femmes et à la tête aplatie, rappelant les monstres de Ninive, forment un passage harmonieux entre le corps du vase et le col évasé qui, muni d'une bague en relief et chargé de quatre pendentifs émaillés et de bouquets d'une teinte douce, va supporter un élégant couvercle à bouton ciselé. Cet ensemble est soutenu par un piédouche en congé et à moulures sagement pondérées.

On peut, au premier coup d'œil, reprocher un certain hybridisme à cette composition, compromis apparent entre les ouvrages de la Renaissance et ceux des contrées orientales. En examinant mieux, on sait gré à l'artiste d'avoir puisé dans la céramique persane le motif d'une conception riche sans surcharge, originale dans ses détails, et qui nous sort des banalités trop souvent empruntées au seizième siècle italien.

Qu'on se rassure ; la manufacture de Sèvres n'a point encore de rivaux à redouter. Mais qu'elle se rappelle incessamment que le drapeau du progrès est entre ses mains !

<div style="text-align: right;">A. JACQUEMART.</div>

DÉTAIL D'UNE CHEMINÉE DU CHATEAU DE BLOIS.

FRISE DU VIEUX LOUVRE.

A meilleure histoire de l'art industriel serait, à notre gré, celle qui serait composée dans l'esprit et dans les conditions matérielles suivantes.

Ce serait d'abord un recueil de gravures, ou plutôt de planches coloriées reproduisant les plus beaux objets connus, les plus caractéristiques de leur époque, les plus typiques, mais les présentant surtout avec méthode. Ainsi, on suivrait d'abord l'ordre chronologique ; et, en second lieu, on s'appliquerait à grouper les objets par pays « de provenance » comme on dit en langage économique.

On aurait ainsi un tableau complet des variations apportées à la forme de ces objets utiles, à la création desquels l'art a une part plus ou moins grande, mais nécessaire ; on verrait le lien et la gradation des modifications amenées par la mode, par les individus, par les événements, par les mœurs et par le temps. Et plus seraient rapprochés les exemples qu'on aurait choisis, exemples dont je voudrais que chacun fût accompagné de sa date, plus l'enseignement serait saisissant.

On verrait combien la mode est une dans son esprit, malgré la mobilité de cet esprit même, mobilité qui est toute la mode : on verrait comment

elle bouleverse à la fois de sa main vive et capricieuse, et les toilettes et le mobilier, et même l'architecture.

On serait surpris d'apprendre à quel point un souverain, un artiste, un banquier, ou même une femme en évidence, peut, par son tempérament et ses préférences pour une forme, par sa manière de voir les choses, par

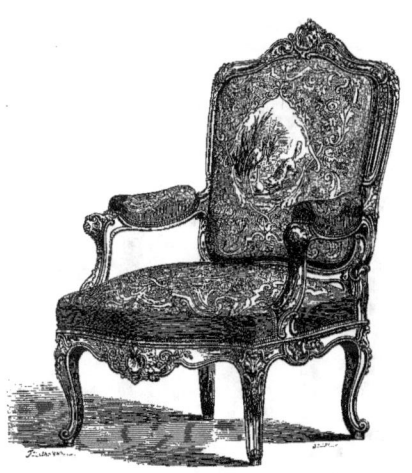

FAUTEUIL LOUIS XIV, PAR HENRI FOURDINOIS.
(1/10 d'exécution.)

son goût particulier enfin, tout changer alentour, à la cour comme à la ville.

On s'intéresserait vivement à voir s'infiltrer, à voir pénétrer l'art d'un pays dans un autre : par exemple, en Italie, après la prise de Constantinople par les Turcs et la fuite à Florence et ailleurs des derniers Byzantins, l'art byzantin et grec, à suivre dans son invasion l'art italien introduit en France par nos capitaines revenus de leurs campagnes dans la Péninsule.

Il serait curieux d'observer à quel moment précis la Régence ayant atteint les dernières limites du faste, l'amour de la simplicité naquit, et si ce fut

avant ou avec Rousseau et Bernardin de Saint-Pierre que la ligne droite vint dans nos meubles attester la nouvelle austérité des Français; quand enfin la passion du romain et du grec (qu'on ne connaissait bien ni l'un ni l'autre) donna naissance au style dit empire.

Un recueil ainsi composé ne serait pas seulement d'un grand intérêt artistique; il serait plein d'enseignements sur l'homme et les sociétés. Ce

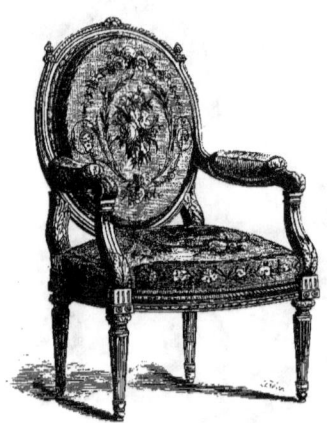

FAUTEUIL LOUIS XVI, PAR HENRI FOURDINOIS.
(1/10 d'exécution.)

serait une histoire de la philosophie de l'art, en même temps qu'une riche source de connaissances techniques.

A vrai dire, ce beau travail a été çà et là exécuté en partie; un de nos architectes les plus éminents, notamment, en a à peu près rempli le cadre pour une certaine époque. Mais il reste au moins à compléter son beau travail pour les trois derniers siècles.

En attendant que ce livre incomparable paraisse, nous allons en donner comme une sorte d'épisode abrégé. Encore faut-il remarquer que les trois objets que nous offrons ici, quoiqu'ils soient de styles différents, ont cependant été tous exécutés à la même époque, de nos jours.

Ce sont trois fauteuils; l'un a toute la majesté du grand style Louis XIV : large assise, vaste dossier magnifiquement encadré et couronné d'une sorte de diadème, grands bras solides, sur lesquels Mascarille pourrait se laisser aller avec l'aisance qu'on lui sait; les sculptures, les courbes du bois et les arabesques de la tapisserie sont riches et se développent avec noblesse.

Tout autres sont les deux fauteuils Louis XVI, dus, comme le précédent,

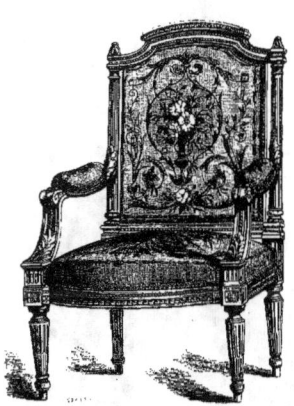

FAUTEUIL LOUIS XVI, PAR HENRI FOURDINOIS.
(1/12 d'exécution.)

à M. Henri Fourdinois. Le dossier est plus roide, les pieds sont droits, les angles paraissent. L'un, cependant, est à médaillons, l'autre carré; l'un est encore sur la frontière du Louis XV, l'autre nous rapproche du Consulat.

Puisque nous le pouvons, raisonnons, dans l'ordre des idées que nous venons d'émettre, sur ces trois exemples qui sont aussi purs de style et aussi francs de caractère que s'ils dataient réellement l'un de 1670, l'autre de 1775, et le troisième de 1785.

Eh bien! nous le demandons, est-ce que, vraiment, il n'est pas de toute évidence que l'un appartient à une époque dont l'un des traits saillants était

la noblesse et un peu la pompe; le second à un temps plus petit, plus bourgeois et plus sévère, et l'autre à une phase dans laquelle la gaieté allait disparaître?

Mais est-ce que plutôt nous n'exagérons pas? et ne déduisons-nous pas trop facilement, sous prétexte de les découvrir, des causes connues d'effets

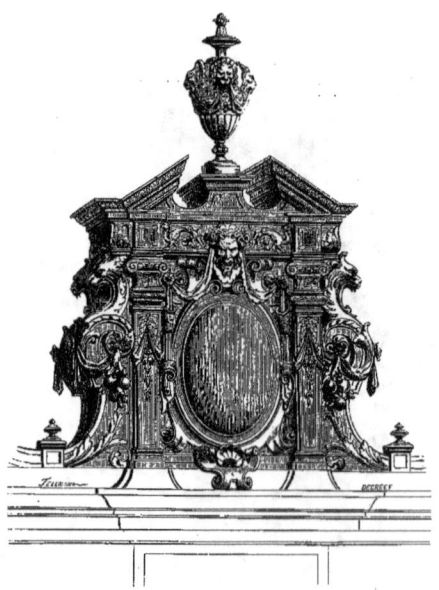

COURONNEMENT DU CABINET RENAISSANCE, DE HENRI FOURDINOIS.
(¹/₄ d'exécution.)

connus? Après tout, on a beau jeu à venir dire : voyez comme ce meuble Louis XIV est solennel et reflète bien son époque; voyez comme ce sofa Louis XVI est élégant et brillant; celui-là reflète le grand Roi; celui-ci, la reine Marie-Antoinette un peu avant son déclin.

Quoi qu'il en soit du plus ou moins de pénétration nécessaire pour constater ces faits, ils sont constants.

Le grand meuble que nous donnons ici est le fameux cabinet de style

Renaissance, en bois sculpté qui a été si remarqué par le public cosmopolite de l'Exposition universelle, et qui avec un grand lit Louis XVI, et le beau meuble de la Paix acquis par le musée de South-Kensington, formait le principal de l'exposition de M. Henri Fourdinois.

Ce grand cabinet est supérieur autant pour son architecture générale que pour les détails de la composition et pour l'exécution.

L'élégance est le caractère dominant de la structure de l'ensemble. La construction de la partie supérieure est en quelque sorte celle de la façade d'un temple avec un fronton et deux ailes. Et l'élégance dont nous parlons

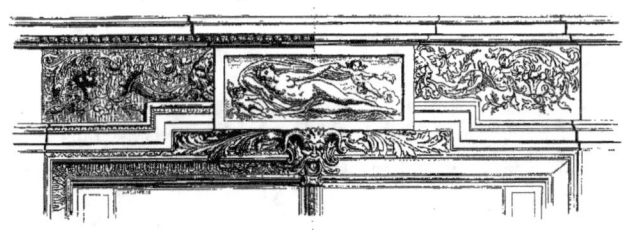

FRISE DU CABINET RENAISSANCE, DE HENRI FOURDINOIS.
(¹/₃ d'exécution.)

résulte ici de la proportion des parties : des colonnes minces et élancées sur des piédestaux très-rectangulaires, un fronton rompu et offrant un profil bizarrement déchiqueté et dont le couronnement extrême s'élève dans l'air avec une sorte de gaieté, enfin l'abondance, l'animation de l'ornementation qui couvre toute cette façade comme d'un fin réseau, voilà à quoi tient la physionomie particulière de cette œuvre.

Le bas offre une retraite destinée à recevoir des objets d'art ou de curiosité de grande dimension. La sculpture du fond est donc plus plate mais non moins riche et travaillée. Les sphinx sont comme les gardiens vigilants et redoutables des trésors contenus dans les meubles.

Il nous reste à faire ressortir l'originalité du dessin et des motifs de l'ornementation.

Le couronnement se compose, comme on voit, de deux forts enroulements d'une belle courbe, qui émoussent la dureté de l'angle et se dirigent ensuite vers le sommet ; mais la ligne s'arrête bientôt, retombe, se contourne, et laisse un vide entre elle et le sommet auquel elle n'est plus rattachée que par une autre courbe prise plus bas et qui elle aussi remplit l'angle formé par les pilastres accostant le médaillon du milieu. Ces pilastres sont

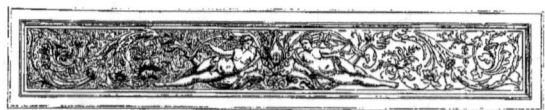

FRISE DU CABINET RENAISSANCE, DE HENRI FOURDINOIS.
(¹/₄ d'exécution.)

d'un goût charmant. L'ornementation en est discrète, mais des plus gracieuses. Les enroulements qui encadrent le médaillon qui est destiné à recevoir le blason ou le chiffre du propriétaire du meuble se contournent naturellement. Le mascaron grognon qui est au-dessus est comique et bien vivant. Les chimères qui forment consoles de profil à droite et à gauche

FRISE DU CABINET RENAISSANCE, DE HENRI FOURDINOIS.
(¹/₄ d'exécution.)

sont d'un grand style, et, à leur propos, il faut noter combien toutes les courbes introduites dans ce meuble se meuvent avec aisance et vigueur. Les nervures se courbent aussi très-naturellement et les fruits sont très-beaux. Le vase qui domine le tout est d'un excellent style.

Immédiatement au-dessous du fronton s'épand dans toute la largeur qui sépare les deux ailes de l'édifice une belle frise dont nous reproduisons séparément le détail. Dans un cartouche central est étendue la Nuit,

bercée par les nuages sur lesquels elle repose : les Amours la soutiennent et font flotter ses voiles; l'un d'eux porte une torche. La figure est d'un bon dessin et d'un mouvement plein d'une gracieuse nonchalance. Ce cartouche s'enlève sur une frise d'un détail exquis. A droite et à gauche partent d'un mascaron vu de profil et barbé d'acanthes, des rinceaux légers et riants d'aspect; des feuilles et des fleurs, et des fruits très-heureusement enchevêtrés. Les enroulements sont harmonieux, les nervures vigoureuses et fines à la fois; des épisodes d'efflorescences, fort avenants. Tout cela forme pour l'œil comme une symphonie pleine de jeunesse et de tendresse. Au-dessous de cette frise est un mascaron très-comique, demi-satyre, demi-fou de cour, dont les longues oreilles retombantes se marient bien à la branche de feuillage d'ornementation qui s'étend de chaque côté.

Au-dessous encore se trouvent les deux grands panneaux qui ornent les volets du meuble et qui sont de dimension assez étendue pour que nous n'en ayons pas donné de gravure séparée : ils représentent Diane et Apollon.

La frise inférieure de la partie haute du meuble revêt un tiroir. L'entrée de la serrure est encadrée dans un médaillon accosté de deux figures de femmes d'où part un riche fouillis d'arabesques élégantes.

Enfin notre dernier bois de détail reproduit la frise sculptée sur l'épaisseur de la tablette, immédiatement au-dessus des sphinx : encore un curieux mascaron cornu.

Ce beau meuble dont la beauté a des rivaux, mais peu ou point de supérieurs, sort des ateliers de M. Henri Fourdinois, ainsi que celui que nous donnons en dernier lieu.

Celui-ci est un meuble en sculpture de bois naturel. Le fond est en bois d'ébène, et les figures sont en buis. Les ornements sont en poirier, en pommier, en prunier et en bois vert et jaune des îles; à cette décoration s'ajoutent des incrustations de pierres dures, car ces adjonctions de bois divers sont faites par un procédé nouveau et pour lequel l'auteur a pris un brevet. Les sculptures ne sont ici ni prises dans la masse ni appliquées : toutes les parties sont installées dans le fond en ébène; c'est-à-dire que ce fond est découpé à jour, de façon à recevoir dans toute son épaisseur une pièce qui s'y adapte parfaitement et qui est revêtue de la sculpture. De la sorte les or-

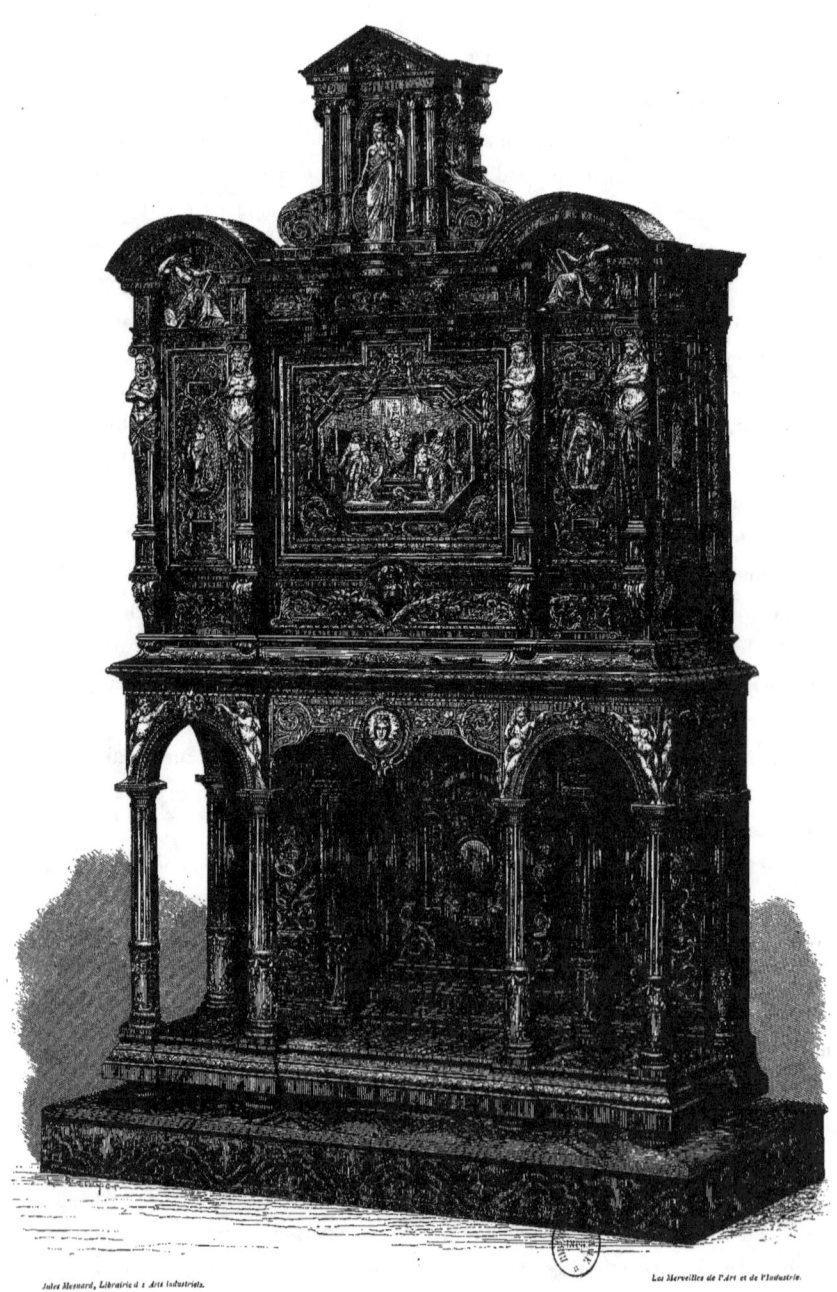

MEUBLE, PAR HENRI FOURDINOIS.

TAPISSERIE PAR LA MANUFACTURE IMPÉRIALE DES GOBELINS.
L'AMOUR SACRÉ ET L'AMOUR PROFANE, D'APRÈS LE TITIEN.
(½ d'exécution.)

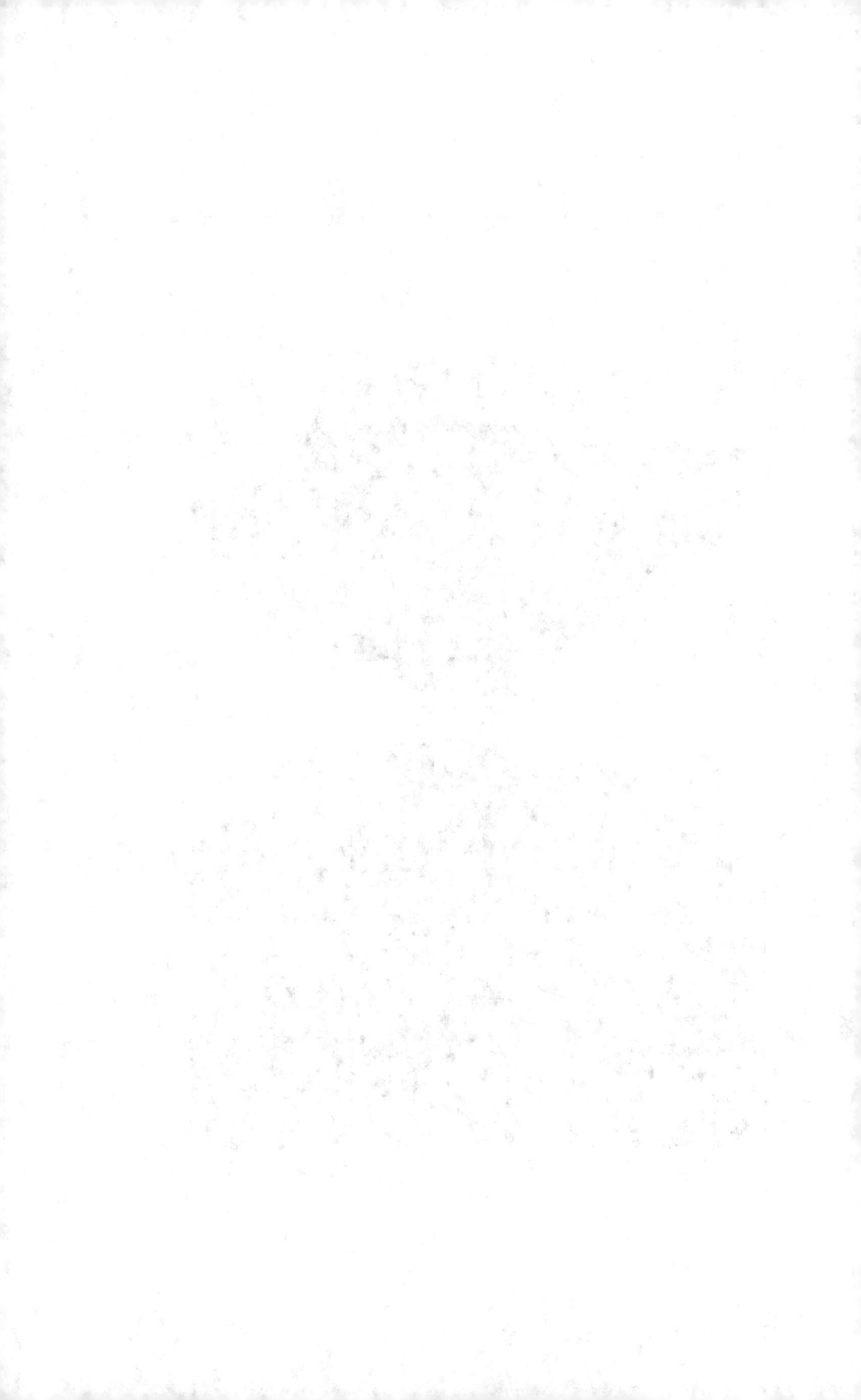

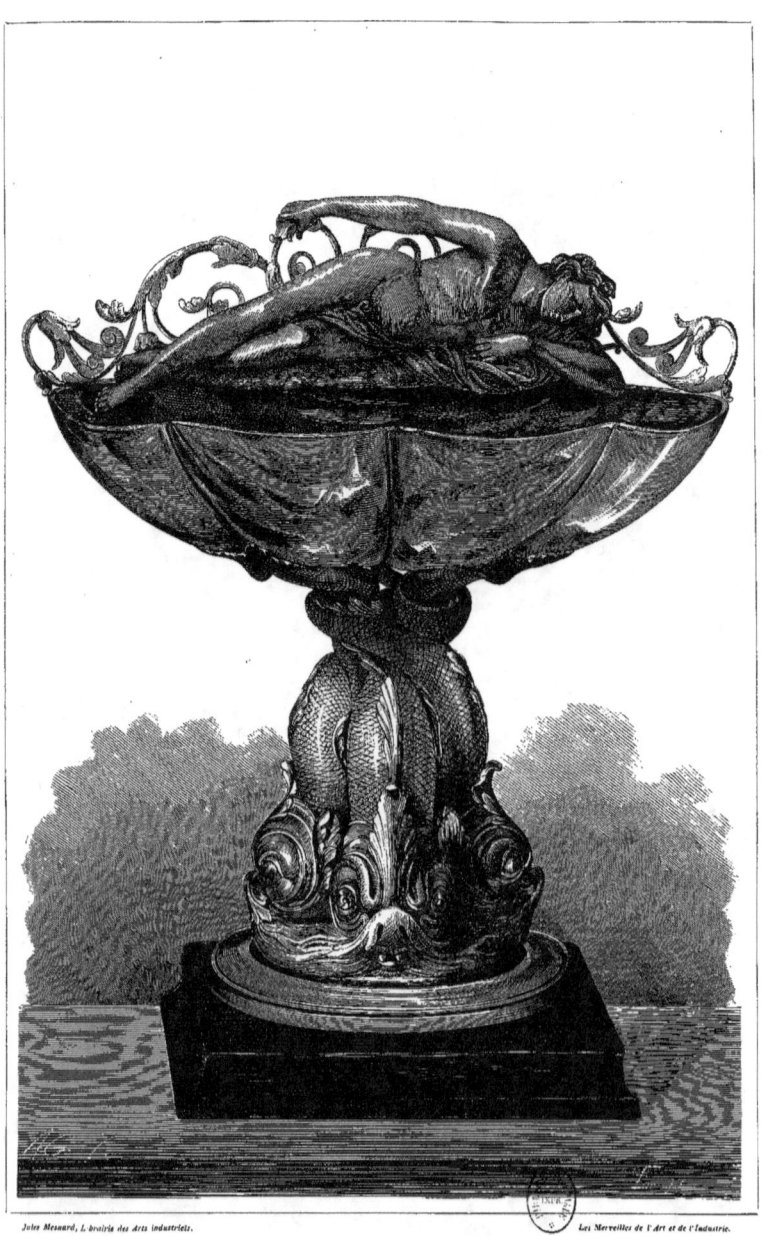

COUPE EN CRISTAL ET ARGENT, PAR RAUGRAND.

(Grandeur d'exécution.)

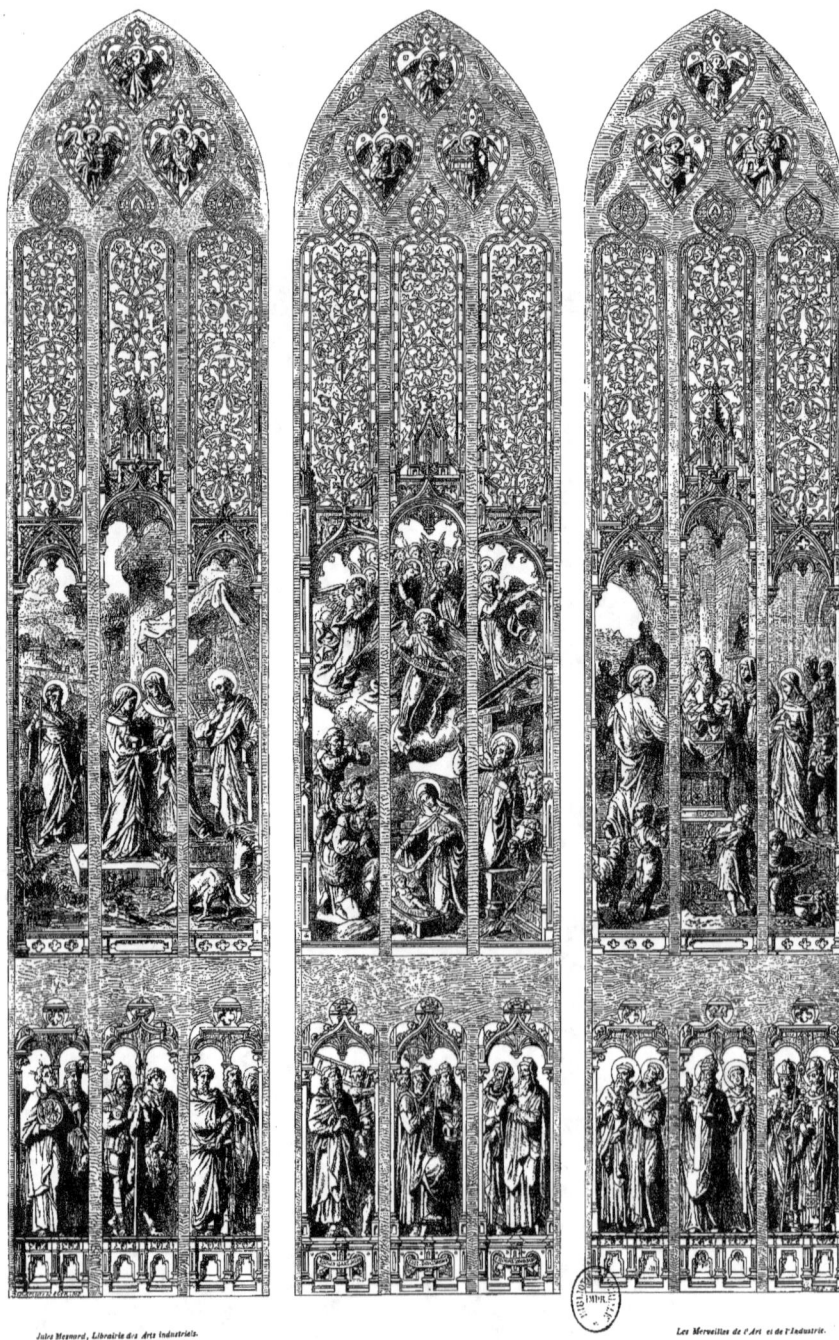

VITRAUX DE L'ÉGLISE DE DÔLE, PAR GSELL.
(1/60 d'exécution.)

nements sont aussi intimement unis au meuble même que s'ils avaient été pris dans la masse, et ils offrent la même solidité. Cette ornementation s'applique à tous les meubles.

Le corps du bas est supporté par huit colonnes surmontées de génies.

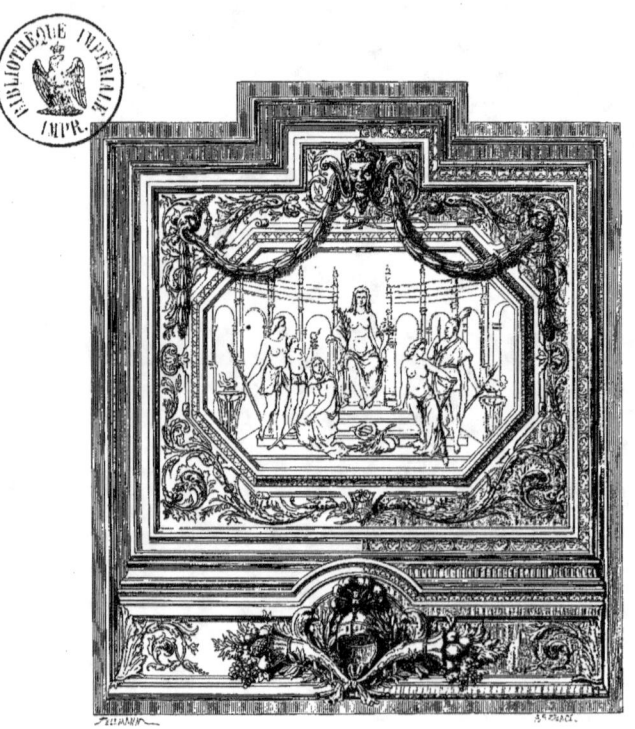

PANNEAU DU MILIEU DU MEUBLE DE HENRI FOURDINOIS.
(1/6 d'exécution.)

Le fond est divisé en trois panneaux. De chaque côté, deux médaillons des Muses.

Le panneau du milieu du corps du haut représente la Paix dans un temple ; elle est figurée par l'Europe assise sur un trône. Les quatre autres parties du monde sont autour d'elle, sur les degrés.

Au-dessous, un casque d'où s'échappent deux cornes d'abondance.

Les panneaux des côtés représentent une Cérès et un Neptune, la Terre et l'Eau. Plus bas, dans les frontons, l'Architecture et les Arts. Quatre gaines figurent encore les quatre parties du monde. Au milieu, une Minerve dans une niche domine le tout.

Nous donnons comme bois de détail le panneau du milieu du corps supérieur et le panneau du milieu du bas, ce dernier en forme de cul-de-lampe.

Le tableau qui est au milieu du premier est, comme on le voit, fait au trait, mais les ornements qui l'encadrent sont complétement gravés, ainsi que les casques et les cornes d'abondance qui sont au-dessous.

Ce mode diversifié de reproduction nous a paru le plus propre à faire apprécier en véritable connaissance de cause le détail des parties. Pour les compositions où entrent des figures, il nous a semblé préférable de donner les simples contours; car malgré les proportions comparativement étendues que notre gravure donne au panneau en question, la physionomie, le caractère et l'allure en pourraient échapper si l'on s'appliquait à le présenter avec les effets d'ombre et de lumière naturels. On voit mieux ainsi le sujet.

Quant à ces fragments des meubles eux-mêmes, on sera certainement frappé de l'identité des qualités qui les distinguent avec celles du meuble considéré dans son ensemble.

Chacune de ces parties est un tout harmonieux, élégant et original comme l'ensemble dont il est une fraction. Et c'est ainsi que la loi suprême de l'art, l'harmonie, l'accord des parties, ou encore l'unité dans la variété, doit être appliquée : il faut que l'ensemble frappe, saisisse, retienne et charme le spectateur par cette qualité essentielle ; puis, lorsque celui-ci est bien pris, il faut que, au fur et à mesure que les détails se déroulent à ses yeux et qu'il les examine, ils produisent sur lui le même effet, lui causent la même sensation, éveillent le même sentiment. C'est alors seulement qu'il éprouvera d'une manière complète cette émotion mêlée de joie, d'admiration, de surprise, qu'on ne ressent qu'en présence d'un objet vraiment beau. Et, à l'inverse, il n'y a de vraiment belles que les créations en présence desquelles on éprouve ce que nous venons de dire.

Ajoutons que cette manière d'être beau, qui est la seule, est commune à toutes les productions de l'art, aux plus hautes comme aux plus humbles, à l'art pur comme à l'art appliqué, à la poésie ou art littéraire, à l'architecture, à la peinture, à la statuaire, et à tous les arts industriels.

L'*Iliade*, l'*Énéide*, *Œdipe à Colone*, *Athalie*, le Parthénon, la Sainte-Chapelle, Saint-Pierre de Rome, la fresque du *Jugement dernier* de Michel-Ange, l'*École d'Athènes* de Raphaël, le tombeau des Médicis à Florence, un vase de Benvenuto, un cachemire de l'Inde, voilà des créations qui, quoique de matières et d'importance bien diverses, quoique à la création de chacune d'elles un génie bien différent ait présidé, quoique l'une soit idéale et l'autre matérielle, l'une pleine de pensées sublimes, l'autre sans pensée, voilà des créations qui toutes sont belles de la même façon, c'est-à-dire bien pondérées, bien équilibrées, harmonieuses.

<p style="text-align:right">FRANCIS AUBERT.</p>

DÉTAIL DU MEUBLE DE HENRI POURDINOIS.

DÉTAIL D'UNE CHEMINÉE DU CHATEAU DE BLOIS.

N étranger visitait, il y a quelque temps, les ateliers des Gobelins. Au caractère de ses questions, à l'intérêt tout particulier qu'il semblait prendre à chaque réponse, il était facile de voir que l'on n'avait point affaire à un simple curieux.

« Monsieur, dit-il tout à coup à la personne qu'il interrogeait, je suis de Vienne. J'ai publié, en allemand, un traité sur les papiers peints. J'y parle de la manufacture des Gobelins que je ne connaissais pas, et je m'aperçois que les auteurs dont j'ai consulté les ouvrages ne la connaissaient pas mieux que moi. J'ai lu des erreurs et je les ai reproduites. »

Que de Français, même parmi ceux qui se croient le mieux renseignés, n'en savent pas plus que cet honnête Viennois, dont ils devraient au moins imiter la franchise !

« Peu d'articles sur les Gobelins, nous disait dernièrement un des dessinateurs attachés à cette manufacture, trouvent grâce devant les hommes spéciaux. Presque tous répètent les mêmes erreurs et les mêmes puérilités.

« Mieux inspirés, poursuivait-il, quelques écrivains consultent le livret de M. Lacordaire. Mais, au lieu de dominer leur lecture, ils se laissent en-

traîner par elle, et, après avoir reproduit pour la millième fois l'historique de la manufacture, ils entrent, à la suite de leur auteur, dans de longs détails sur la description des ouvrages qui font la réputation des Gobelins et sur la fabrication d'où ces ouvrages sont sortis. »

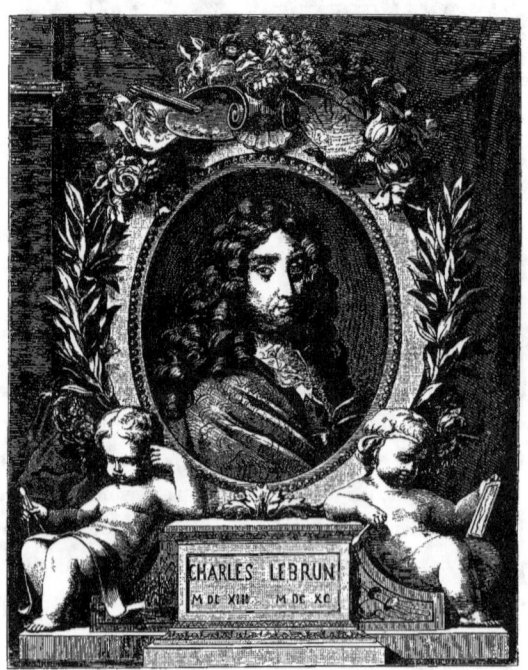

TAPISSERIE PAR LA MANUFACTURE IMPÉRIALE DES GOBELINS.
($^1/_{10}$ d'exécution.)

Perdu dans ce minutieux inventaire d'un matériel restreint et primitif, le lecteur en arrive à croire que ce matériel, si compliqué en apparence et si simple en réalité, est presque l'unique source de ces belles tapisseries; et il néglige d'admirer des œuvres où l'art a la plus grande part et où le métier est réduit à presque rien.

Décrit-on la forme de la palette et la construction des pinceaux ? Dit-on comment s'y prend le peintre pour disposer les couleurs dont il va se servir ? S'il a un modèle à reproduire, il copie, et c'est tout. Son jugement seul le guide. Il s'attache à comprendre ce qu'il a devant les yeux. Il choisit les éléments qui lui paraissent le plus propres à le rendre. Or ces éléments lui sont fournis par de sérieuses études et par une bonne organisation.

L'artiste tapissier ne fait pas autre chose. Sa chaîne est sa toile ou son panneau; ses couleurs sont des laines teintes. Il les choisit, les mélange, les juxtapose, les tisse de manière à reproduire exactement le modelé, la couleur et la forme du modèle. Sa tâche est plus difficile que celle du peintre; car c'est avec des éléments différents qu'il lui faut exécuter sa copie; et ce travail, devenant une traduction, demande encore plus d'expérience que s'il avait à faire, comme le peintre, une copie directe.

Le matériel qu'il emploie étant très-simple peut être décrit très-simplement. Des fils tendus les uns près des autres, sur un plan vertical, forment la chaîne. La trame se compose de fils colorés, — laine ou soie, — que l'on tisse sur cette chaîne. La différence entre la toile du peintre et la tapisserie, c'est que, dans la tapisserie, la chaîne étant plus grosse que la trame est entièrement recouverte par elle; d'où il résulte, pour l'ensemble du tissu, quelque analogie avec le reps.

La partie purement mécanique de l'art du tapissier peut s'apprendre en une année.

Les difficultés réelles que présente cet art ne sont point, comme on l'a dit, de travailler sans voir ce que l'on fait et d'avoir son modèle derrière soi. Elles consistent surtout dans la nécessité de procéder morceau par morceau et d'exécuter, fil à fil et sans retouches, un tableau dont la forme, la couleur, l'ensemble, l'effet devront ainsi se trouver justes du premier coup : résultat qui ne peut s'obtenir sans une longue expérience et sans une grande sûreté de jugement.

Le modèle étant la règle, tant vaut le choix, tant vaut la reproduction. Il y a trop de spontanéité dans l'art du tapissier, pour que l'on puisse s'y contenter d'une peinture lâchée ou croquée. Un modèle entaché de négligence perd beaucoup à être reproduit en tapisserie.

Les modèles doivent être simples comme forme et comme couleur : comme forme, tout tissu imposant l'obligation de faire des contours dentelés, et se trouvant d'autant moins apte à rendre la netteté des contours que l'objet à reproduire est plus petit; comme couleur, la multiplicité des tons augmentant le travail sans profiter à l'effet, et produisant à la longue des taches par suite de l'altérabilité plus ou moins grande des couleurs.

Ne pas oublier, en effet, que la tapisserie est une étoffe, et comme telle doit perdre quelque chose de ses couleurs en revenant peu à peu à la couleur de la laine non teinte. Il faut donc, pour résister au temps, qu'elle soit d'un coloris brillant et cependant harmonieux.

Par la pratique de son art, l'artiste tapissier acquiert une expérience que ne possèdent pas les peintres. Il arrive à savoir ce que deviendra tel ou tel ton, lorsque tel autre lui sera juxtaposé. Ne pouvant rien retoucher, il ne doit rien laisser et ne laisse rien au hasard. Quand il commence son travail, il sait déjà ce qu'il devra mettre à tel endroit, relativement à son point de départ.

Depuis vingt ans, les Gobelins sont rentrés dans la vraie voie. Sans renoncer à la reproduction de certains tableaux, dont l'exécution large et sûre convient au travail de la tapisserie, « on demande à des artistes spéciaux des modèles dont la composition soit simple et la touche franche, » dit M. Francis Aubert, dans *les Merveilles de l'Exposition universelle de* 1867; « car l'effet, dit aussi M. Lacordaire, dans son Catalogue de la manufacture des Gobelins, ne réside pas dans la multiplicité des tons, mais bien dans leur bonne qualité intrinsèque et surtout dans leur juxtaposition. »

Voilà les principes que professe et applique l'école spéciale établie aux Gobelins! et les admirables produits que la manufacture avait envoyés à l'Exposition du Champ de Mars, entre autres une splendide tapisserie, d'après un tableau du Titien, démontrent victorieusement qu'elle a élevé son niveau. Notre publication en offre encore une autre preuve, c'est un délicieux panneau, dont le sujet est le portrait de Lebrun copié d'après l'original peint par Largillière.

Ne quittons pas les Gobelins sans dire quelques mots de l'artiste

trop peu connu qui y dirige l'école de dessin. Entré tout jeune dans cette manufacture, M. Abel Lucas suivit les cours de l'école des Beaux-Arts, et y reçut toutes les médailles et les prix de tête d'expression et de torse. Heim le remarqua et l'employa dans les travaux qu'il avait à faire à la Chambre des Députés et dans l'église Saint-Sulpice. Déjà M. Abel Lucas dirigeait l'école des Gobelins. C'est lui qui a formé tous ces jeunes artistes, dont le talent est l'honneur et l'espoir de la maison, et dont les noms figurent dans tous les concours de médailles de l'école des Beaux-Arts et dans tous les livrets d'exposition. C'est à lui que revient, pour une très-grande part, le progrès général qui s'est accompli aux Gobelins depuis vingt ans.

C'est aussi M. Abel Lucas qui dirige l'école de tapisserie. Tous les artistes des Gobelins ont passé par ses mains, et aucun n'hésite à reconnaître que tous lui doivent ce qu'ils sont.

La splendide tapisserie, d'après Titien, dont nous parlions tout à l'heure, a été exécutée par deux élèves de M. Abel Lucas, MM. Greliche fils et Tourny; et c'est M. E. Munier, encore un élève du même maître, qui a fait, d'après cette tapisserie, le remarquable dessin qui accompagne notre article.

<p align="right">NESTOR ROQUEPLAN.</p>

MOTIF DE DÉCORATION DU CHATEAU DE CHEVERNY.

FRISE D'UN BALCON DU CHATEAU DE BLOIS.

ES orfévres italiens du seizième siècle ont excellé à marier aux splendeurs de l'or ou de l'argent les transparences du cristal de roche. Le cabinet des Gemmes à Florence et la galerie d'Apollon au musée du Louvre montrent en assez grand nombre des œuvres où ces précieuses matières associent leur richesse et dont les efforts réunis du lapidaire et de l'orfévre ont su faire de véritables merveilles. Ce sont des buires aux profils élégants, des drageoirs qui affectent la forme d'animaux chimériques, des coffrets à bijoux, inutilités charmantes qu'inspirèrent parfois de très-grands artistes et que les Valois et les Médicis disputaient aux patriciens de Florence et de Rome. Dans ces créations de l'art de la Renaissance, l'émail, savamment employé, ajoute presque toujours sa décoration polychrôme à la limpidité du cristal, à l'éclat du métal ciselé.

Après avoir été négligées trop longtemps, ces méthodes heureuses ont été de nos jours remises en honneur. Beaucoup d'entre nous ont pu assister à ce réveil qui ne date guère que d'une vingtaine d'années et auquel ont pris part François Froment-Meurice, Valentin Morel et quelques autres orfévres de l'école romantique. Ces artistes ont eu plus d'un

imitateur, et les expositions universelles de 1862 et 1867, plus riches sous ce rapport que les expositions précédentes, ont pu montrer aux curieux plusieurs morceaux conçus et exécutés dans le goût italien du seizième siècle.

La coupe dont nous donnons aujourd'hui le dessin a été inspirée par la même pensée, et se rattache aux mêmes traditions. Elle a figuré, non sans honneur, parmi les bijoux exposés au Champ de Mars par M. Baugrand. On le voit : l'art que nous aimons fait tous les jours des conquêtes. A son début, et alors qu'il était associé à M. Marret, M. Baugrand s'intéressait surtout à la joaillerie : il a aujourd'hui de plus vastes ambitions, et il a fait voir à l'exposition dernière que, sans cesser d'être joaillier, il aimerait à inscrire son nom parmi ceux des orfèvres. La coupe dont nous avons à nous occuper est un exemple nouveau de ces tendances épurées et élargies.

Dans son état actuel — car elle n'a point encore reçu son ornementation définitive — l'élégante pièce que nous reproduisons se compose d'une vasque de cristal de roche, supportée par trois dauphins reposant sur un pied circulaire. Mais l'originalité de l'œuvre n'est point là. Au bord de la coupe est une figurine couchée : celle d'un adolescent étendu sur les gazons en fleur et qui, dans une attitude alanguie, incline la tête, et contemple amoureusement son image reflétée au fond de la vasque. Vous avez reconnu l'imprudent : c'est Narcisse, le paresseux éphèbe qui, au lieu de courir par les bois à la poursuite des nymphes au cœur complaisant, préféra s'étendre au bord de la source murmurante, et qui, épris de sa propre image, l'adora jusqu'à en mourir.

Cette fable, chère aux poëtes de l'antiquité, a heureusement inspiré l'auteur de la coupe que nous venons de décrire. L'ingénieuse idée de M. Baugrand s'est formulée sous le crayon de M. P. Fauré, dessinateur ordinaire de ses ateliers. La figure de Narcisse a été ciselée par un habile artiste, M. Honoré, avec une rare délicatesse d'outil.

Dans la description qui précède, il ne faut voir que la constatation de l'état actuel de la coupe; mais entre une maquette et une statue, entre une ébauche et un tableau, il y a souvent une différence considérable, et c'est seulement lorsqu'une œuvre est sortie des mains de

l'artiste satisfait qu'elle peut être sûrement jugée. Or, la coupe que nous avons sous les yeux est bien loin d'être finie : les dauphins qui la supportent et le Narcisse penché sur la vasque de cristal sont aujourd'hui en argent. Ils sont destinés à recevoir une décoration qui, en modifiant le détail, aura pour résultat de donner à l'ensemble un aspect nouveau. M. Baugrand — nous en sommes assuré d'avance — saura achever son œuvre. Fidèle aux enseignements qu'il a puisés dans l'étude des monuments du seizième siècle, il ne manquera pas d'ajouter à cette pièce l'éclat de la dorure et les colorations variées de l'émail. Nous ne serions pas trop surpris d'apprendre dans quelques semaines que le jeune Narcisse a été émaillé de ce blanc légèrement rosé dont Benvenuto et ses contemporains ont su faire un si heureux emploi; les roseaux et les gazons sur lesquels il est couché recevront sans doute aussi un revêtement d'émail; des fleurs pourront se mêler aux verdures; enfin, l'or, sobrement appliqué sur divers points, viendra ajouter sa chaleur à la pièce ainsi complétée et enrichie.

Et, aussi bien, puisque l'œuvre n'est pas terminée encore, puisqu'elle doit revenir bientôt aux mains de l'ouvrier qui l'attend, pourquoi ne hasarderions-nous pas une observation timide? L'étude des créations d'art dues aux époques glorieuses nous enseigne que, dans une pièce d'orfévrerie, tout support doit être en harmonie, non-seulement avec la pesanteur réelle, mais aussi avec le poids apparent de la chose supportée. Le cristal est lourd, nous le savons; mais en raison de sa transparence, une coupe taillée dans cette précieuse matière conserve toujours pour le regard une certaine légèreté d'aspect. Il ne faut donc pas lui donner pour support un pied d'un galbe trop robuste. Peut-être conviendrait-il, puisqu'il en est temps encore, d'étudier à nouveau le groupe des dauphins sur lesquels repose la coupe de Narcisse, d'y faire pénétrer un peu d'air et de lumière et d'y mettre plus de légèreté et de sveltesse. La pièce gagnerait en élégance, sans rien perdre de sa solidité.

Mais arrêtons-nous sur la pente de la critique. Nous ne savons trop de quel droit les écoliers prétendraient faire la leçon aux maîtres, et nous croyons que ceux qui n'ont pas l'honneur d'appartenir au glorieux mé-

tier du joaillier ou de l'orfévre, doivent montrer une certaine réserve dans l'appréciation des œuvres créées par des artistes qui ne sont pas tous des inventeurs éminents, mais qui ont tous le désir de bien faire. Sur ces belles questions de la grâce, de la proportion et de la couleur qui passionnent avec raison nos savants faiseurs de joyaux, nous ne saurions guère avoir que l'opinion d'un curieux, plus ou moins florentin, dont les yeux sont charmés par une forme heureuse ou blessés par une combinaison de lignes mal calculées. En présence de créations, pleines d'ailleurs d'une fantaisie si ingénieuse, le critique entre, comme dit Bernard Palissy, « en dispute avec luy-même, » et il s'en va, un peu inquiet, analysant les raisons de l'impression qu'il a éprouvée, et cherchant la loi mystérieuse qui donne à l'œuvre d'art la grâce et l'harmonie.

<p align="right">PAUL MANTZ.</p>

DÉTAIL DE LA CHAPELLE DE GOREVOD, A BROU.

DÉTAILS DU PORTAIL OUEST DE L'ÉGLISE DE BROU.

uoi que notre amour-propre en puisse croire, l'invention aujourd'hui n'est point aux choses de l'art, ou c'est si peu que c'est à peine. Ce temps utilitaire et marchand applique ses forces à élargir et à rapprocher les relations; il cherche volontiers le praticable, le commode et le prompt; il a aussi des économies bienfaisantes qui tendent à diminuer la fatigue et la peine. Son histoire en ce sens n'aura pas tous les côtés mauvais; elle sera pleine de machines, de chemins de fer, de bateaux à vapeur, de photographie et d'électricité. De très-bonnes choses, sauf l'abus! Soyons donc satisfaits de ce qu'il donne, et ne lui demandons pas davantage!... pour le moment.

Quant à l'art, qui est une autre affaire, ce temps hygiéniste et privé d'enthousiasme a aussi sa faculté. C'est de reproduire et d'imiter ce qu'il lui plaît dans une perfection que jamais aucun autre n'atteignit. Non pas du tout servilement et bêtement comme, par exemple, le tailleur chinois, auquel certain capitaine vendeur d'opium avait envoyé pour modèle un habit mangé par les vers et qui lui rendit un habit neuf avec les trous de l'autre répétés un

à un, mais de la façon spirituelle et française qui sait marquer chaque larcin à notre lettre et donner à l'adoption la valeur de la paternité.

En attendant que la saison de trouver ou de créer nous vienne! il y a temps pour tout dans la vie d'une nation comme la nôtre.

Ce qui précède avait surtout sa raison d'être dit à propos de la superbe industrie du verre peint que nous avons si parfaitement ressuscitée. Longtemps cet art sacré du vitrail fut regardé comme perdu. En fermant ou délaissant les églises, il y a bientôt quatre-vingts ans, la Révolution, qui veillait à d'autres grains, s'inquiéta modérément de leurs fenêtres; et pourtant nous voyons que dès 1791, un peintre, Alexandre Lenoir, était chargé par elle d'en sauver le plus possible dans le musée conventuel des Petits-Augustins. Tout religieux qu'il en eût l'air, l'Empire ne fit point de vitraux : l'école cuirassée de David nous avait trop paganisés et romanisés; nos saintes étaient des Hersilies et nos saints des Léonidas. La Restauration, règne plus littéraire et moins héroïque surtout, autorisa des études meilleures : on avait passé du bivac à la tourelle; Lamartine et Victor Hugo chantaient. En 1826, la fabrique royale de Choisy retrouva les couleurs qu'on avait dit emportées au tombeau par les quatre Pinaigrier et ce Jean Cousin qui fut le Michel-Ange du verre. Le romantisme, magnifique fièvre, fit prendre le goût du vieux vitrail comme celui du vieux bahut, et, recommençant pour refaire, lança les verriers archéologues dans l'imitation pure des pièces mosaïques à figures du moyen âge. Art bistourné, contourné, contorsionné s'il en fut; disloqué, ankylosé, décharné, parcheminé, exsangue; devant lequel il était possible sans doute de prier, mais non pas d'aimer, par le Dieu du ciel et de la terre! Il est vrai que ces figures grimaçantes et difformes, instituées pieusement pour la sainte horreur de la beauté et le saint mépris de la chair, se rachetaient par des splendeurs de couleur inouïes. Jamais on ne reverra des fêtes de l'œil comme ce que les verriers de Suger mirent dans Saint-Denis au douzième siècle, ou celles plus éclatantes encore dont le magique treizième siècle illumina Bourges, Sens, Chartres, Tours, Reims, Amiens, Rouen, Paris : écrins empyréens, translucides; envois de flammes, emplissant les passages, couvrant les murs, étoilant les piliers d'escarboucles, de saphirs et d'émeraudes, décomposant l'arc-en-ciel au soleil

pour le jeter en lames chromatiques dans la douce nuit des temples, où nul alors n'entrait pour voir ni être vu !

Puis, à mesure que la croyance éclaira moins, ces ombres mystiques parurent sombres. Dès le quatorzième siècle on adopta des panneaux de verre plus grands; l'enrésillement en plomb s'élargit, la mosaïque s'éteignit en se régularisant. Aux quinzième et seizième siècles les fenêtres devinrent tout à fait des tableaux. On eut plus de jour et moins de religion. Cela conduisit tout doucement aux vitraux blancs encadrés, aux fenêtres à grands carreaux avec un motif, une mouche, une croix, des croisillons, des chiffres. Les murs des églises cessèrent d'être divinement sobres et nus sous leur rude peau de pierre; on les ornait, on les dorait, on les illustrait de fresques, de toiles, d'arêtes peintes, de ciels d'azur constellés d'or. C'était fort riche et les beaux habits s'y trouvaient très en lumière.

Plus tard enfin il n'y eut plus rien, et le dix-neuvième siècle a connu l'église salon avec rideaux aux fenêtres des bas côtés. Prosaïsme et décadence absolus. Un chanoine de Reims en est demeuré célèbre.

Aujourd'hui nous sommes dans la réaction. C'est comme une renaissance de la Renaissance. On n'invente rien, nous le répétons, mais on fait de merveilleux remplois. On marie des siècles, on assortit des styles, on risque des macédoines, et l'on réussit à donner des éblouissements ! Il n'en faut pas davantage. La plupart de ces copies arrangées ne valent que par la beauté des émaux, mais nous ne pensons pas que les originaux en avaient qui fussent meilleurs. C'est la même chose, en toutes choses, exactement et fidèlement rendue; des juges s'y trompent, des connaisseurs s'y perdent. Mais pourtant le vieux vit et le neuf est mort! A regarder l'un on a chaud; l'autre vous laisse tranquille comme une décoration bien faite. C'est peut-être que ces anciens avaient la foi de plus que nous?

Cela ne veut pas dire qu'il n'y ait de très-excellents peintres dans ceux qui maintenant pratiquent cet étage vraiment sublime de la décoration des monuments. Mais ce sont là des hommes d'élite, cinq ou six, pas davantage, apportant à leur spécialité le zèle, le soin, l'expérience, la science, de quoi presque remplacer l'ineffable torche que le vent philosophique a soufflée! Aucun ne saurait faire mieux qu'ils ne font, en conscience; et

nous savons de leurs restitutions d'anciennes œuvres qui ont rendu perplexes des experts bien malins. M. Gsell, l'un des bons élèves d'Ingres, tient le grand rang de ce petit nombre. Ainsi il vient d'achever pour le musée de Kensington, institution enviée, la reproduction restaurée du bas de la verrière absidale de l'historique cathédrale de Poitiers, un beau morceau très-

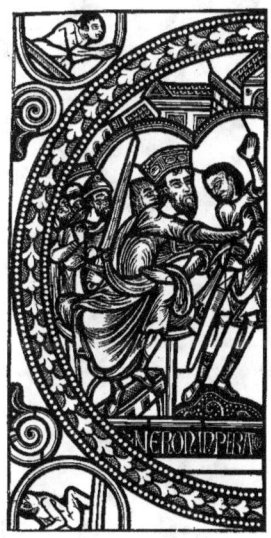

VITRAIL DU XII° SIÈCLE DE L'ÉGLISE DE NOTRE-DAME DE POITIERS
(1/9 d'exécution)

dévasté du douzième siècle. C'est à confondre de vraisemblance. Ce fragment représente un quadrilobe encadrant un tableau. Dans la partie supérieure est le saint sépulcre, éclairé par une lampe à trois flammes, et vers lequel se dirigent les trois saintes femmes apportant les parfums pour l'embaumement du corps de Jésus. Un ange assis, divin factionnaire, les attend et va leur présenter l'emblème du supplice. Les gardes abrutis dorment des deux côtés du tombeau. Au-dessous, dans l'espace intermédiaire, sont figurés les martyres de saint Pierre et de saint Paul, patrons du diocèse de

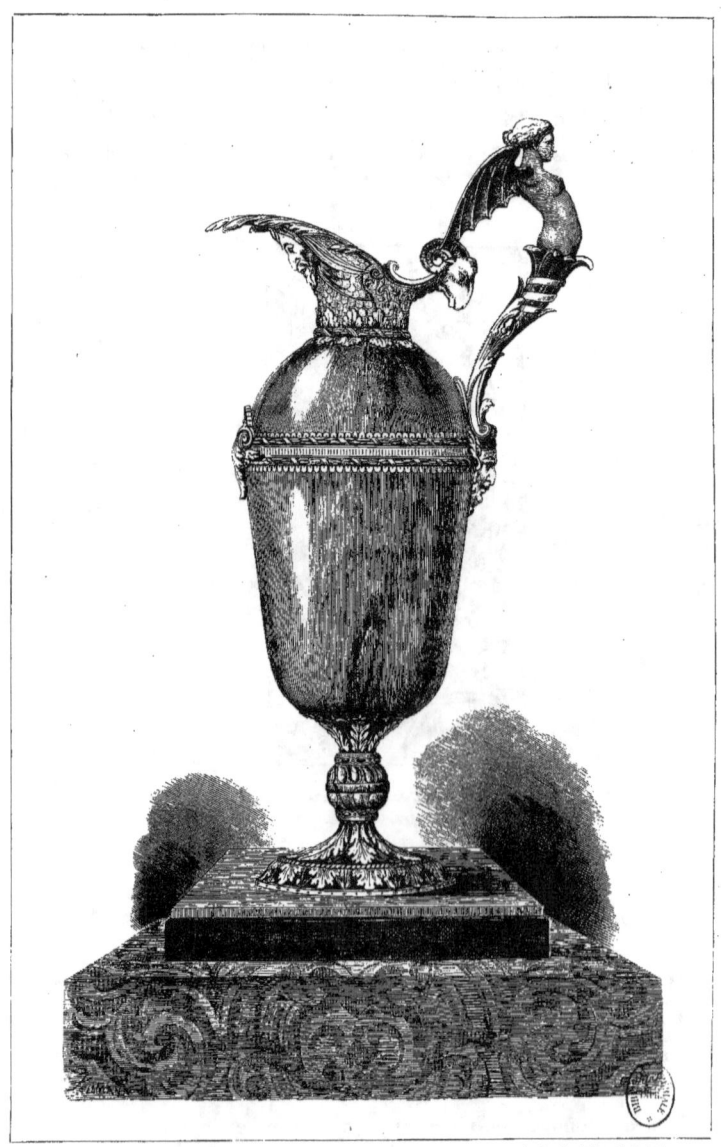

COUPE EN SARDOINE ORIENTALE, PAR DURON (COLLECTION DE M. FOULD)

(½ d'exécution.)

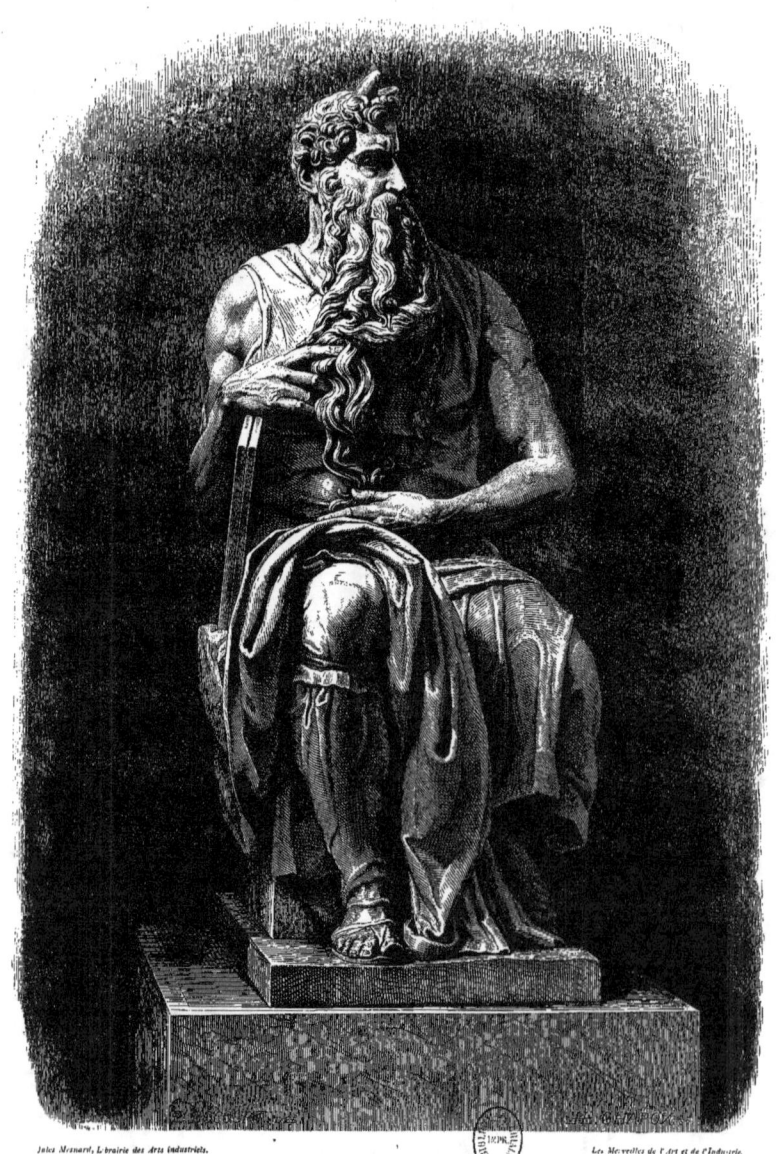

MOÏSE, PAR MICHEL-ANGE (D'APRÈS LE BRONZE DE BARBEDIENNE)

(¹/₄ d'exécution.)

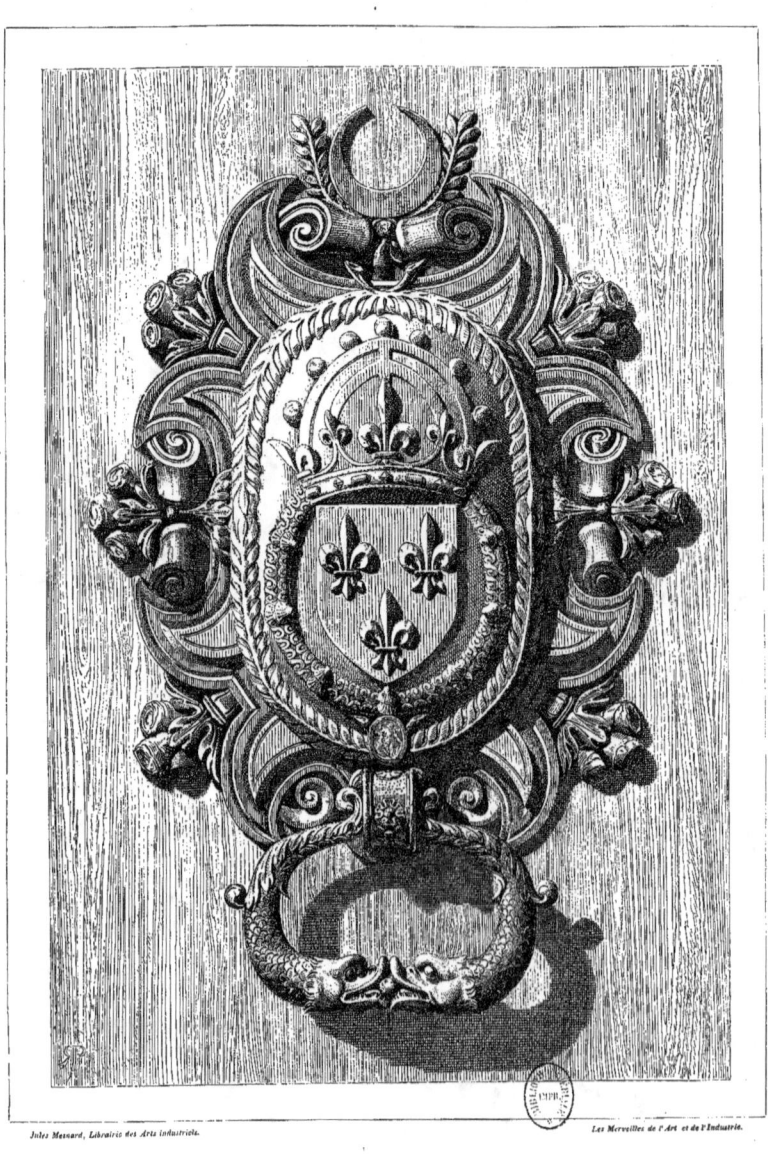

MARTEAU DE PORTE DU CHATEAU D'ANET (MUSÉE DE CLUNY)

(³/₄ d'exécution.)

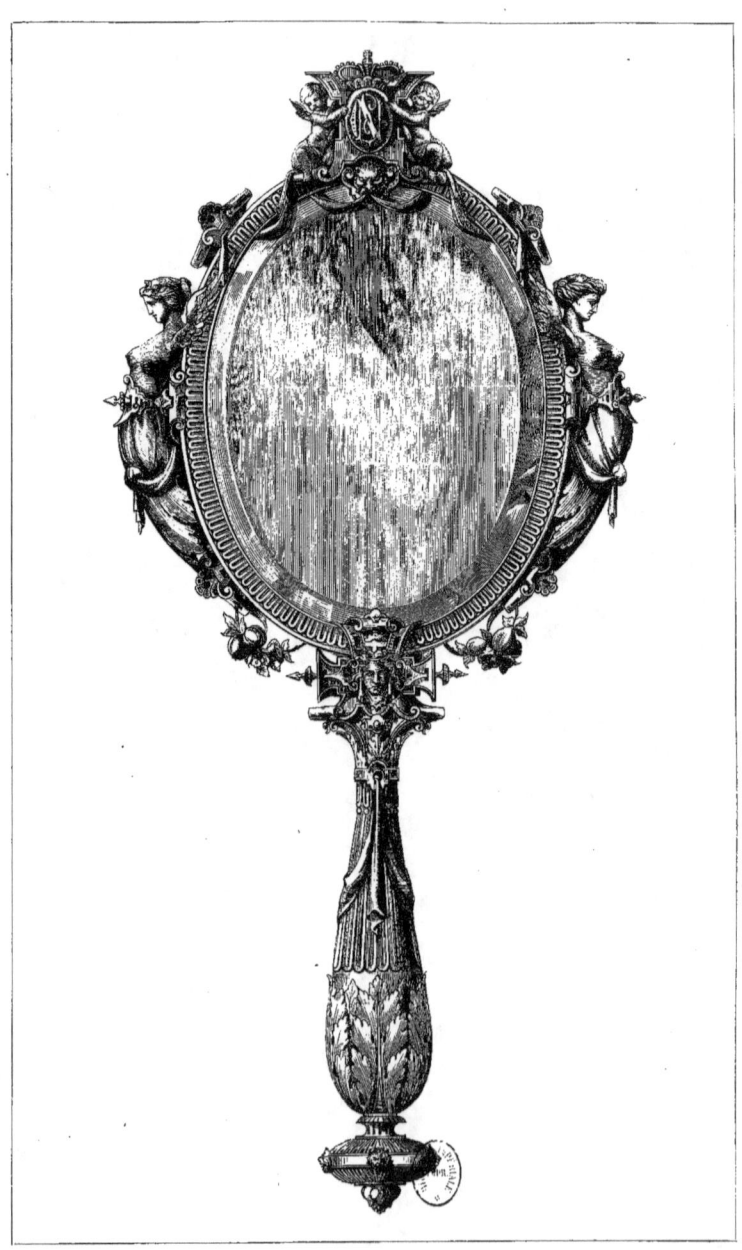

MIROIR EN ARGENT, PAR PHILIPPE
(Grandeur d'exécution.)

Poitiers. L'apôtre Pierre, vêtu, est crucifié la tête en bas, ainsi qu'il l'avait demandé par humilité et repentir : quatre bourreaux effrayants clouent au bois ses pieds et ses mains à grands coups de marteau. C'est horrible et terrible. Dans le lobe à gauche, Néron, intronisé et couronné, au milieu de soldats, donne l'ordre de décapiter Paul. Un diable s'est penché à l'oreille du

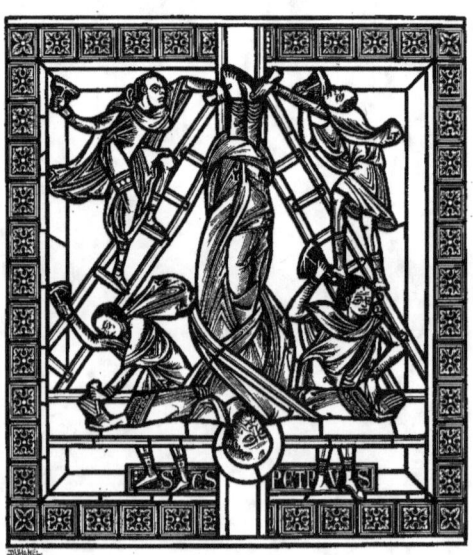

VITRAIL DU XII^e SIÈCLE DE L'ÉGLISE DE NOTRE-DAME DE POITIERS.
(¹/₄ d'exécution.)

césar et lui a soufflé la sanguinaire suggestion. L'exécuteur et le saint sont dans le lobe de droite, où le drame reçoit sa terminaison. Le quatrième lobe sert comme de cul-de-lampe pour la mémoire des donateurs présumés de la verrière. On y voit un roi et une reine, à genoux, pieux, étendant de leurs mains réunies un grand bandeau épiscopal sous la tête renversée du crucifié Pierre : sans doute le roi Henri II d'Angleterre et sa femme Éléonore, tous deux morts vers la fin du douzième siècle. Des groupes rudimentaires d'assistants paraissent s'associer à la douleur des souverains. Une

magnifique bordure à fleurs en épanouissements recourbés, avec entrelacs en cœur et agrafes orbiculaires, accompagne ce rare et curieux spécimen de l'art verrier du moyen âge, l'un des plus distingués comme style et des plus riches d'agencement qui nous soient restés après sept cents ans.

Cette restitution archéologique si savante n'est qu'une des faces du

VITRAIL DU XII^e SIÈCLE DE L'ÉGLISE DE NOTRE-DAME
DE POITIERS.
(¹/₆ d'exécution)

talent de M. Gsell. Nous avons déjà, dans les *Merveilles de l'Exposition*, parlé avec honneur de ses compositions personnelles. Il est de ceux qui marchent avec les belles traditions du seizième siècle, et c'est lui qui vient d'être trouvé digne de toucher aux Pinaigrier dégradés de l'église Saint-Gervais à Paris. Tâche formidable à laquelle il se prépare avec un saint tremblement. Voici qu'il a entrepris pour la cathédrale de Dôle l'immense œuvre de trois vitraux accouplés ayant chacun dix-sept mètres. Il y a des maisons de cette hauteur-là.

Dôle est une ville du Jura, au pied de laquelle passe le Doubs. Elle est ancienne et les Romains la connurent. La Franche-Comté l'eut pour capitale avant Besançon, et de ses grandeurs passées, parlement, université, château, il lui reste un beau collége qui fut aux Jésuites dont il tient encore un peu, et sa superbe église de Notre-Dame.

La triple verrière-renaissance de M. Gsell est pour Notre-Dame. L'artiste magistral y raconte le poëme de la maternité de Marie. Dans le premier tiers à gauche, appelé le *Magnificat*, est représentée la Visitation. Élisabeth, Zacharie, Marie, Joseph. Le père et la mère futurs de Jean le précurseur reçoivent chez eux le père et la mère futurs de Jésus le sauveur, dans un paysage plein de fraîcheur et de lumière, qu'un portique flamboyant encadre. Un gros chien s'émeut à l'aspect des visiteurs. Ces quatre têtes nimbées frappent par leur expression suave. Les poses sont simples et les draperies amples; c'est de la belle et bonne peinture. Au-dessous, et le regard au ciel, sont les patriarches Moïse, Aaron, Gédéon le guerrier, les prophètes Daniel, Ézéchiel, Isaïe, et la sibylle Érithée. Tous semblent attentifs à la félicitation qui les domine.

Le tiers du milieu met en scène la Nativité et s'appelle le *Gloria in excelsis*. La jeune élue et le charpentier Joseph se sont arrêtés à Bethléem, où l'Enfant-Dieu a vu le jour dans la symbolique étable. Le bœuf, l'âne, les bergers. Dans les airs un sublime chœur d'anges. C'est d'une grâce et d'une magnificence idéales. Toutes les richesses de la palette de l'émailleur et du verrier ont peuplé cette page éblouissante. Au-dessous les ancêtres de la vierge mère contemplent et rendent grâces : Abraham, Isaac, Jacob, Jessé, David, Salomon, Osias, Éléazar, tous reconnaissables à leurs attributs. Une magnifique iconographie.

Le tiers de droite enfin donne pour tableau la Présentation de Jésus au temple et la Purification. La sainte famille réunie écoute les prophétiques paroles du vieillard Siméon. Les amis et les voisins l'entourent. Des enfants présentent les offrandes, un agneau, des colombes, des fleurs, des fruits. C'est groupé comme groupaient les maîtres. Les Pères de l'Église préconiseurs de la maternité mystérieuse et sans tache terminent cette mythologie chrétienne : saint Simon Stock, saint Dominique, le pape Pie V, saint Bernard, saint Anselme, saint Augustin.

Dans les ogives qui surmontent les peintures, au centre de neuf cœurs enflammés disposés trois par trois, des anges aux têtes charmantes figurent et disent les litanies de la Vierge. Ils portent une rose, *rosa mystica;* un vase, *vas spirituale;* un miroir, *speculum fustitiæ;* une étoile, *stella matutina;* une arche, *fœderis arca;* une porte, *janua cœli;* une maison, *domus aurea;* une tour, *turris davidica;* un siége, *sedes sapientiæ.* C'est aussi ravissant que c'était difficile.

Les détails et les accessoires répondent au bel ensemble que nous venons de décrire; et sauf le sentiment de ferveur que le quinzième siècle avait beaucoup, mais que celui-ci n'a plus guère, la grande verrière de Notre-Dame de Dôle pourra presque ne rien envier aux œuvres de ce temps triomphal. Encore serait-il juste de dire que parmi les peintres verriers modernes, M. Gsell est aussi de ceux qui se distinguent le plus par leur sentiment religieux. Il y a dans ses têtes une onction véritable, et sous la couleur séraphique dont il les revêt les saints personnages semblent parler et prier. C'est d'une dévotion qui pourrait s'appeler contagieuse.

<p style="text-align:right">AUGUSTE LUCHET.</p>

VITRAIL DE L'ÉGLISE DE NOTRE-DAME DE POITIERS.

DÉTAIL D'UN BALCON DU CHATEAU DE BLOIS.

Il existe au musée du Louvre une aiguière en agate orientale dont la monture en or émaillé paraît dater des dernières années du seizième siècle. Cette pièce se compose d'un vase de forme ovale supporté par un pied à balustre. Le goulot, un peu court selon la mode italienne du temps, se termine par une expansion de feuillages que soutient un masque de satyre. L'anse a pour motif principal un buste de femme, créature chimérique et charmante dont les ailes s'appuient sur une tête de bélier : la partie inférieure de son corps est insérée dans une gaîne qui se rattache à l'aiguière par un mascaron de faune. Enfin une bande formée d'un entrelacs de feuilles de laurier légèrement en saillie entoure le vase comme d'une ceinture à laquelle une coquille sert d'agrafe. Le goulot, l'anse, la guirlande que nous venons de dire — et aussi les ornements qui décorent le pied — sont en orfèvrerie recouverte d'émaux verts, blancs ou discrètement rosés. Le jeu de la coloration étant emprunté à la gamme des tons clairs, l'effet d'ensemble reste harmonieux et gai.

Cette aiguière, d'une rare élégance de forme, a fait partie des trésors de l'ancien Garde-Meuble royal. L'inventaire dressé en 1791 par les

commissaires de l'Assemblée constituante en avait fixé la valeur à dix mille livres. Dire qu'elle vaut aujourd'hui trois fois plus, ce ne serait pas en exagérer le prix.

M. Duron, qui connaissait depuis longtemps l'aiguière de la galerie d'Apollon, s'en est souvenu fort à propos lorsqu'un amateur lui apporta, il y a quelques années, deux morceaux de sardoine orientale, provenant sans doute d'une œuvre exécutée au seizième siècle, débris inutiles auxquels un artiste tel que lui pouvait prêter une vie nouvelle. Bien que la forme donnée à ces précieuses matières par le lapidaire de la Renaissance ne fût pas identique à celle de l'aiguière du Louvre, M. Duron résolut d'en tirer parti et d'imiter, sans s'interdire toutefois quelques libertés de détail, l'excellent modèle qu'il avait tant de fois admiré. La gravure que publient les *Merveilles* montre qu'il a heureusement réussi. Son aiguière, très-proche parente de celle du Louvre, a figuré à l'Exposition universelle de 1867 : elle fait aujourd'hui partie de la collection de M. Édouard Fould.

Opaque lorsqu'elle est épaisse, la sardoine devient presque transparente sous l'outil du lapidaire qui l'amincit. On sait d'ailleurs à quel point les surfaces polies sont aptes à appeler la lumière et, pour ainsi dire, à fixer le rayon. En outre, les fragments que M. Duron avait à mettre en œuvre sont de ce ton indéfinissable où les bruns clairs se mêlent au jaune faiblement orangé. Cette nuance indiquait à l'artiste la couleur des émaux qu'il devait employer. Le vert devait nécessairement jouer un grand rôle dans la décoration de la pièce : on le retrouve sur les ailes chatoyantes de la figure dont l'anse est formée et sur les feuillages du goulot et du pied. Ces feuilles sont rehaussées çà et là de quelques linéaments noirs, précaution indispensable pour donner à l'effet général un peu de fierté et d'accent. Ainsi assorties pour le plaisir des yeux, les colorations ne sont pas moins harmonieuses que dans le modèle original.

Une autre observation doit ici trouver sa place. Si charmante qu'elle soit de composition et de style, l'aiguière du Louvre n'est peut-être pas d'une exécution absolument pure. Comment s'en étonnerait-on ? Elle appartient à une époque où la Renaissance a déjà dit son dernier mot et semble se fatiguer d'avoir été si longtemps exquise. Nous croyons que l'auteur de

la *Notice des Gemmes et Joyaux* est bien près de la vérité lorsqu'il date du règne de Henri IV la monture d'orfévrerie de cette aiguière, si élégante d'ailleurs dans son allure franco-italienne. Certains détails accusent un peu de négligence, notamment le modelé du torse de femme dont les bras sont remplacés par des ailes. M. Duron a voulu mieux faire, et il s'est attaché à corriger dans la copie ces petites imperfections de l'œuvre originale.

Mais vraiment — et nous le disons aussi bien à propos de l'aiguière de la collection de M. Édouard Fould que pour les productions qui sortent de nos ateliers les plus heureux — lorsqu'il se montre à ce point respectueux des textes anciens, lorsqu'il est si rigoureusement fidèle dans ses traductions patientes, est-ce que l'art moderne ne s'amoindrit pas de gaieté de cœur, est-ce qu'il ne se fait pas dans l'histoire une part trop petite ? Se contenter de redire ce qui a déjà été dit par les maîtres des temps glorieux, rééditer constamment des formes et des ornementations connues, c'est faire paraître trop de modestie, et la critique a le droit de constater avec regret cette impuissance ou cette paresse. Certes, copier avec exactitude, c'est quelque chose ; mais inventer serait mieux encore.

<div style="text-align:right">PAUL MANTZ.</div>

DÉTAIL D'UNE CHEMINÉE DU CHATEAU DE BLOIS.

DÉTAIL DU PORTAIL DE L'ÉGLISE D'AUXON.

E sentiment de la beauté est d'une nature très-particulière et très-déterminée. L'émotion, l'impression produites sur l'homme par la présence d'une œuvre qui a de la beauté, qui est belle, sont un mélange de surprise, d'admiration, de sympathie, d'amour, de désir et généralement de joie, parfois de douleur ou de crainte ; si c'est la mélancolie qui domine dans cette émotion, c'est qu'on est en présence du sublime, lequel est, on le sait, la manifestation esthétique de l'infini. Et pour compléter en peu de mots cette explication, j'ajoute que si le sublime, l'infini nous attristent, c'est parce qu'en nous imposant une comparaison entre nous-mêmes, qui ne sommes rien, et l'infini qui est tout, ils nous parlent du néant, qui est le tourment, et de la désolation de l'âme avide d'immortalité.

Ce sentiment un et divers de la beauté est au degré suprême l'apanage des esprits et des cœurs cultivés. L'âme est comme un instrument aux cordes puissantes et délicates qui a besoin d'être exercé et d'être accordé. Il faut que ces cordes aient chanté plusieurs fois pour atteindre toute leur sonorité, pour vibrer bien à propos, pour bien répondre aux impulsions de Celui qui nous mène. Cependant la beauté étant partout dans la nature,

nous enveloppant sans cesse, il faut être bien déshérité moralement pour être absolument insensible, même sans avoir pu cultiver son sentiment esthétique, à la beauté soit naturelle soit artistique. Seulement pour impressionner les âmes neuves, il faut que la beauté soit transcendante, soit parfaite ; une demi-beauté les laisse incertaines ; leurs organes ne sont pas assez fins pour la percevoir.

Ces considérations m'ont été inspirées un jour, à Rome, dans l'église assez mal éclairée et très-encombrée de Saint-Pierre aux Liens. J'étais debout, rêvant depuis bien longtemps peut-être devant ce formidable *Moïse* de Michel-Ange qui est une des œuvres des plus grandes de ce créateur d'œuvres gigantesques, moralement surtout, lorsque je vis deux de nos jeunes soldats s'approcher ; l'un amenait l'autre ; je fus curieux de les entendre et je m'écartai un peu en leur tournant le dos. Ce n'étaient pas des Parisiens, élevés au sein d'une des cités les plus artistiques du monde, ni des Méridionaux au sens poétique et à l'esprit vif : c'étaient de petits paysans normands ou bourguignons.

« Tiens, dit l'un, non sans une certaine gravité, regarde !

— O mon Dieu ! répondit son compagnon, ô mon Dieu ! »

Et longtemps, très-longtemps il resta en contemplation devant le *Moïse* en s'écriant : « O mon Dieu ! » ; une ou deux fois il joignit les mains. Lorsqu'il se retira, ce fut lentement, en retournant plusieurs fois la tête. Cet homme avait pâli et était presque tremblant ; il emportait un souvenir ineffaçable. Le génie de l'art l'avait touché au fond du cœur.

J'ai écrit bien des pages, bien des critiques ; j'ai, plus d'une fois, fait l'éloge sans réserve d'une œuvre léguée à la postérité par quelque grand et ancien maître ; mais eussé-je fait un volume de louanges, il ne saurait être aussi éloquent que cet « ô mon Dieu ! » du jeune soldat.

Certes, il y avait de quoi dire « ô mon Dieu ! » et joindre les mains. Le *Moïse*, c'est la grandeur, c'est la puissance, c'est la divinité. *Deus ! ecce Deus !* Ou si ce n'est Dieu lui-même, c'est bien l'homme choisi par Dieu ; le prophète à l'heure suprême où il vient d'être en communion avec le Créateur, où la flamme céleste qui s'est arrêtée sur lui brille encore formidable dans ses yeux, où tout son être est imprégné du souffle divin, où ce contact

lui donne une majesté inconnue aux mortels. Il descend du mont Sinaï, il tient les tables de la loi qui sont la formule de la morale éternelle. Ses regards dominent les tribus d'Israël agenouillées.

Et que dire de la forme plastique de cette œuvre colossale non parce qu'elle est deux fois grande comme nature, mais parce que, moralement, elle est cent fois plus grande que l'âme humaine? Faut-il faire ressortir la noblesse, la dignité de la composition, la force et la vérité de l'attitude et du mouvement, la perfection haute de l'anatomie et du modelé, l'agencement merveilleusement bien pondéré de la draperie ; la sévérité des lignes de l'ensemble, la science des détails ? Cela me parait superflu. L'œuvre est connue, appréciée, indiscutée et indiscutable. Tout le monde comprend, même en présence de notre simple gravure qui reproduit un bronze obtenu par l'intermédiaire de la réduction Colas, que le cardinal de Mantoue en voyant le *Moïse* de Michel-Ange se soit écrié : « En vérité, cette statue pourrait être à elle seule un monument digne de la gloire de Jules II ! »

Cette admirable statue était en effet destinée avec beaucoup d'autres et différents groupes allégoriques à faire partie du tombeau de Jules II qui ne fut jamais terminé.

<div style="text-align:right">FRANCIS AUBERT.</div>

DÉTAIL DE LA CATHÉDRALE DE STRASBOURG.

ARMI les objets qu'a inventés le luxe, il en est un dont l'origine remonte au commencement des civilisations, et qui a constamment progressé avec elles : c'est le miroir.

Douée de la beauté, destinée à plaire, la femme a besoin d'avoir sans cesse à sa portée ce confident intime qui l'avertit du moindre désordre dans sa parure, de la plus légère trace d'une émotion involontaire, de l'attrait vainqueur d'un regard ou d'un sourire, et qui, en un mot, la prémunissant contre les piéges de sa sensibilité ou les défaillances de son organisation délicate, la tient armée pour le combat de tous les instants où la nature veut qu'elle nous domine.

Aussi, dès la plus haute antiquité, le miroir fut-il l'attribut des déesses ; disque métallique environné de lotus sacrés, on le voit dans la main de la Vénus égyptienne ; la Vénus multiple des Grecs, qu'on la nomme Aphrodite, Astarté ou Euterpa, ne s'en montre jamais dépourvue, et si les peintres de Samos ou d'Athènes nous initient, sur leurs vases, aux mythes de la mère des amours, ils nous la représentent tenant d'une main le miroir, soit que, nue encore et sortant du bain, elle veuille s'assurer si les Grâces, chargées de sa toilette, ont choisi dans la pyxis le bandeau, les boucles d'oreilles, le

collier et les bracelets qu'elle préfère, soit que, vêtue de ses tuniques brodées et entourée d'éphèbes, elle s'affirme par un dernier regard la puissance irrésistible de ses charmes.

Qu'on ne s'étonne donc pas si les artistes se sont consacrés à l'embellissement d'un meuble qui se prêtait d'ailleurs aux inspirations les plus variées, suivant qu'on voulait lui faire exprimer les idées de grâce ou de volupté qu'implique son emploi intime et les trésors de beauté dont il perçoit l'image éphémère, ou bien suivant que des emblèmes nobiliaires avaient à indiquer la fortune et le rang de celles qui devaient le posséder.

Au moyen âge, devenu l'un des accessoires du costume, le miroir se suspendait à la ceinture des dames, auprès de l'aumônière ; réduit par conséquent aux proportions les plus minimes, il fut alors une sorte de bijou dont le luxe résidait surtout dans l'enveloppe extérieure.

A la Renaissance, grâce à l'habileté des verriers de Venise, la glace agrandie se bifurqua dans son emploi ; elle put s'entourer des compositions les plus ingénieuses, s'enrichir de l'encadrement des matières du plus haut prix. L'orfévrerie, la sculpture en métal ou en bois, les émaux, les gemmes précieuses, se prêtèrent à tous les caprices de l'artiste, et l'on pourrait presque dire que cette époque exubérante essaya tout avec un égal succès et ne laissa presque rien à inventer.

N'allons pas trop loin pourtant ; l'esprit humain est inépuisable dans ses conceptions multiples, et les efforts même du passé semblent être un excitant utile pour le génie moderne. Voici une sculpture en métal dont M. Philippe avait exposé le modèle à l'exhibition universelle du champ de Mars, et qui se recommande par de sérieuses qualités d'arrangement et de détails.

Comme les Grecs et les Étrusques, c'est un miroir portatif *à main* que l'artiste a choisi pour thème ; l'époque dont il a voulu s'inspirer est celle de la Renaissance française illustrée par Étienne de L'Aulne; il a encadré l'ellipse d'une glace à biseau dans une moulure à fins godrons cannelés que supporte un bâti à quatre enroulements, accolé de deux cariatides ailées enchaînées par des ceintures ornementales ; celles-ci enserrant des draperies retroussées, découvrent une gaine terminée en acanthes flexueuses. Au

sommet, deux génies accroupis soutiennent un médaillon couronné chargé de deux initiales ; un mascaron de support tient dans sa bouche entr'ouverte une draperie qui s'enroule deux fois sur la moulure cannelée et retombe en tuyau d'orgue sur les ailes des cariatides, reliant ainsi le couronnement à l'ovale du cadre.

Un masque de femme, ressortant sur un bâti cruciforme à enroulements ajourés, rattache le miroir à sa poignée, sorte de balustre cannelé couronné d'acanthe et terminé par un culot d'acanthes plus développées sous lequel s'insère un bouton sphéroïdal à quatre mufles de lions.

Disons-le d'abord, le parti pris de cette composition a quelque chose de sage et de mesuré; l'abondance des ornements, savamment fouillés, s'harmoniera avec les nuances de l'or et de l'argent oxydé. Mais il ne sera peut-être pas sans inconvénient pour la main délicate ou finement gantée qui saisira le miroir, de rencontrer certaines saillies de son profil.

Ceci n'est pas une critique; c'est un avertissement dont un homme du talent de M. Philippe sentira la valeur pour ses œuvres à venir. La loi de convenance doit dominer toutes les conceptions de l'artiste, autrement les Mécènes, assez rares de notre temps, hésiteraient à s'entourer d'objets, même flatteurs pour l'œil, dont l'utilité serait plus apparente que réelle.

<div style="text-align:right">A. JACQUEMART.</div>

DÉTAIL DE LA CATHÉDRALE DE STRASBOURG.

DÉTAIL D'UNE CHEMINÉE DU CHATEAU DE BLOIS.

N est généralement frappé, lorsqu'on consulte la plupart de nos historiens, du peu d'importance qu'ils accordent à l'histoire artistique et littéraire de notre pays ; et encore les quelques pages qu'ils daignent consacrer à cette partie si intéressante de nos chroniques ne sont-elles souvent que la reproduction des plus étranges erreurs et des appréciations les plus injustes.

Malgré les immenses travaux publiés depuis le commencement du siècle, et les recherches savantes auxquelles nous devons tous les jours des documents si précieux sur les arts et la littérature du moyen âge, ils persistent à considérer le grand mouvement qui s'accomplit chez nous du douzième au quinzième siècle, comme une tentative infructueuse de renaissance barbare. A les entendre, ce fut seulement sous l'influence toute-puissante des artistes venus d'Italie que le génie français se révéla subitement par quelques essais timides, au commencement du seizième siècle; car, tout ce qui fut exécuté en France jusqu'au règne de Louis XIV — suivant ces mêmes historiens — doit être attribué aux Italiens.

Les académies, exclusives de leur nature, ont fortement contribué à

répandre, même parmi les artistes, cette manière de juger notre passé artistique ; elles ont préféré accorder à des étrangers tout le mérite d'avoir créé l'école française, plutôt que de reconnaître la supériorité des maîtres qui les avaient précédés.

L'on peut, jusqu'à un certain point, expliquer ce déni de justice envers le moyen âge fort controversé encore aujourd'hui par esprit d'école et de

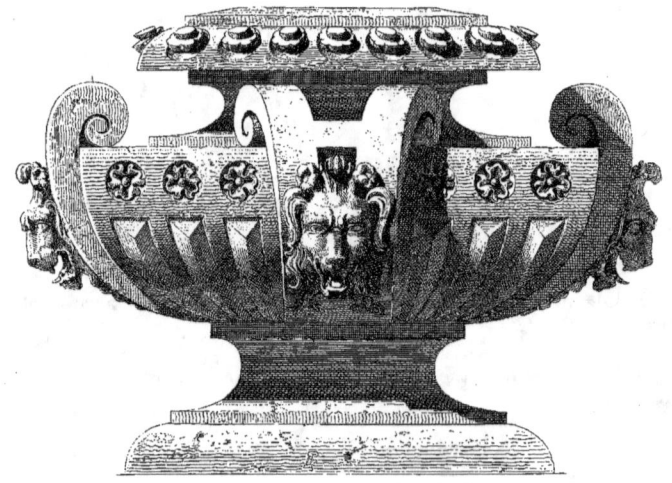

VASE CARRÉ DE LA FAÇADE EXTÉRIEURE DE L'ENTRÉE DU CHATEAU D'ANET.
(¹/₄ d'exécution.)

parti ; mais si l'on tient tant à faire dater du seizième siècle nos premières tentatives sérieuses en fait d'art, il nous semble que rien ne s'opposerait à rendre aux grands artistes français de cette époque ce qui leur appartient, et de ne point faire d'eux plus longtemps les élèves et les copistes des Italiens introduits à la Cour de France par le roi François Ier. Il suffirait pour les réhabiliter de lire et de feuilleter leurs œuvres écrites, et principalement celles de Philibert de l'Orme et de Jacques Androuet Ducerceau. En lisant l'architecture du premier et « ses inventions pour bien bastir et à petits

frais, » on serait vite convaincu que les architectes d'outre-monts n'avaient rien à enseigner à ce grand artiste, qui, en dehors de tout ce qui se rattache à l'architecture, fait souvent preuve d'une érudition profonde, et montre qu'il avait épuisé toutes les connaissances scientifiques de son temps. « Mais, dit-il dans son premier livre, la pluspart d'eux (les Français) ont telle coustume, qu'ils ne trouvent rien bon (ainsi que nous avons dit) s'il ne vient d'estrange pays et couste bien cher. Voylà le naturel du François, qui en pareil cas prise beaucoup plus les artisants et artifices des nations estranges, que ceux de sa patrie, jaçoit qu'ils soient très-ingénieux et excellents. »

Parmi les constructions élevées d'après les plans de cet habile architecte, une seule a pu se conserver jusqu'à nous, malgré les mutilations qu'elle a eu à subir. C'est le château d'Anet, dont les parties détruites peuvent être facilement reconstituées, d'après les plans d'ensemble que nous a laissés Ducerceau dans ses « plus excellents bastiments de France » et les nombreux passages, souvent accompagnés de figures, que l'on trouve dans Philibert de l'Orme, qui y revient fréquemment comme à son œuvre de prédilection.

En effet, le château d'Anet est digne d'être présenté comme le type le plus pur de la Renaissance française. Diane de Poitiers provoqua, sous le règne de Henri II, une réaction puissante en faveur des artistes français à laquelle nous sommes redevables des constructions de cette belle résidence. Elles sont donc exemptes de toute influence étrangère et permettent d'apprécier à leur juste valeur nos maîtres du seizième siècle, car elles sont l'œuvre des trois plus grands artistes de l'époque : Philibert de l'Orme, Jean Goujon et Jean Cousin.

M. Pfnor, l'auteur des Monographies d'Heidelberg, du Palais de Fontainebleau, etc., etc., a eu l'heureuse inspiration de réunir dans un magnifique volume tout ce qui subsiste de ce chef-d'œuvre de l'architecture française de la Renaissance. Les planches de cet ouvrage, admirablement exécutées, reproduisent non-seulement les constructions qui existent encore à Anet, c'est-à-dire : l'entrée principale, la chapelle, le château et la chapelle funéraire, où reposèrent jusqu'à la Révolution les restes de Diane

BAROMÈTRE EN BOIS SCULPTÉ, PAR KNECHT.
(¹/₄ d'exécution)

PANNEAU D'UN COFFRET ÉMAILLÉ, PAR LEPEC.
(Grandeur d'exécution.)

de Poitiers, mais il y a joint les fragments sauvés par Alexandre Lenoir, et conservés à l'École des Beaux-Arts et au Musée du Louvre.

Ces différentes parties de l'œuvre de de l'Orme sont traitées dans leur ensemble, et jusque dans leurs détails les plus délicats, avec une exactitude scrupuleuse.

La décoration intérieure du château d'Anet a été complétement détruite ; on trouve cependant dans cette monographie tous les éléments dont elle se composait : des menuiseries, des peintures décoratives, un carrelage en faïence émaillée, un plafond à caissons sculptés, etc., etc. Enfin le texte est orné d'une grande quantité de bois, semblables aux spécimens que nous donnons. Ce sont des chapiteaux, des vases décoratifs, des panneaux sculptés et toute une série de ferronneries : marteaux de portes, verrous, serrures, etc., etc.

La profusion de tous ces documents, tirés d'une œuvre éminemment française, fera de cette monographie un ouvrage classique, dans lequel les architectes, les sculpteurs, les décorateurs et tous ceux qui s'intéressent à l'histoire des arts pourront étudier le génie de la Renaissance dans une de ses plus complètes manifestations.

On ne saurait trop encourager la publication des livres qui, comme celui-ci, ont pour but de vulgariser l'étude d'une des plus belles époques de notre histoire artistique, et, en même temps, de rendre un hommage éclatant à la mémoire de ces vaillants artistes auxquels on a si longtemps refusé dans leur propre pays la gloire qui leur était due. Ces utiles publications, dont le nombre s'accroît chaque année, mettent entre les mains des artistes une quantité considérable de matériaux formant une vaste encyclopédie artistique, dans laquelle ils peuvent acquérir la connaissance approfondie des différents styles ; et il semble que par l'analyse et la comparaison des diverses expressions que revêt chacune de ces grandes époques, l'art moderne devrait retremper son originalité.

Malheureusement, ce qui avant toute chose nous serait indispensable pour mettre à profit l'instruction que renferment tous ces documents, ce serait un enseignement artistique reposant sur des bases solides, et dans lequel nous pourrions puiser le critérium d'une méthode logique pour

diriger nos études et nous assimiler cette somme immense de connaissances.

En commençant cet article nous signalions les préjugés, que partagent presque tous les artistes sur l'histoire de nos arts français; mais il en est de beaucoup plus préjudiciables qui empêchent l'art de se soustraire à la banalité, à la routine et à la reproduction souvent inintelligente, des chefs-d'œuvre auxquels il emprunte ses inspirations. Le plus capital d'entre tous est assurément celui auquel se soumettent en général les décorateurs et les ornemanistes de notre temps, et qui leur fait professer le plus grand mépris pour les études géométriques et pour toutes les opérations qui réclament l'emploi de la règle et du compas. Et pourtant il est facile de se convaincre, en soumettant à une critique éclairée toutes les époques brillantes de l'architecture depuis les Grecs et les Égyptiens jusqu'à la Renaissance inclusivement, que la valeur réelle de toute œuvre décorative réside essentiellement dans l'harmonie des proportions, c'est-à-dire dans le rapport exactement combiné des parties avec l'ensemble et dans la pondération des masses et des surfaces. Le coup d'œil le plus exercé ne saurait remplacer cette science des proportions, qui ne s'obtient que par l'étude des formules géométriques et des rapports numériques qu'elles dégagent.

Tous les arts dont le but n'est point la reproduction immédiate de la nature, tels que la musique, la poésie et l'architecture, doivent leurs procédés à des lois physiques d'une exactitude mathématique; l'harmonie et la prosodie tirent leurs effets de la combinaison des rapports de nombres, et l'architecture des rapports de lignes et de surfaces qui constituent la géométrie. La pratique des procédés géométriques s'impose aussi à la peinture et à la statuaire; puisqu'ils régissent les proportions de la figure humaine et renferment les éléments de la perspective linéaire si négligée de nos jours, principalement par les architectes, dont les œuvres, étudiées presque toujours en géométral, produisent les aspects les plus imprévus et les plus grotesques, lorsqu'elles sont soumises aux règles de l'optique.

Mais il faut reconnaître que l'on n'accorde que la plus grande indifférence à cette partie de l'enseignement artistique, tant dans les écoles

populaires que dans les écoles spéciales. Ajoutons que l'étude des sciences mathématiques, peu attrayante par elle-même, rebute ceux qui n'ont pas

PANNEAU EN BOIS SCULPTÉ. — CHATEAU D'ANET.
(¹/₃ d'exécution.)

été initiés de bonne heure à leurs principes, l'on ne s'étonnera pas du petit nombre d'artistes que préoccupe encore l'harmonie « des divines proportions » comme les appelle Philibert de l'Orme.

On nous pardonnera cette digression, dans laquelle nous nous sommes engagé, après avoir parcouru les planches de la monographie du château d'Anet, les plus petits détails de ce chef-d'œuvre architectural exprimant l'application constante des principes sévères que l'on retrouve dans toute véritable architecture.

En attendant l'organisation puissante d'un enseignement artistique digne de notre époque et de l'influence qu'exercent sur le monde entier nos industries artistiques, il serait bon, nous le répétons, de nous rapprocher de cette grande école française du seizième siècle, de prendre pour guides les maîtres dont elle s'honore, et de chercher par l'examen consciencieux de leurs œuvres, et la lecture des livres qu'ils nous ont transmis, les moyens de renouer les saines traditions d'art quelque peu interrompues par l'influence funeste des académies et l'insuffisance d'un enseignement spécial.

<div style="text-align:right">A. DE LA ROCQUE,
ARCHITECTE.</div>

CATHÉDRALE DE STRASBOURG. — DÉTAIL DU PORTAIL.

ÉGLISE D'AUXON. — DÉTAIL DU PORTAIL.

Il est un pays dont la découverte a été faite bien plus tard que celle de l'Amérique, et qui n'était pas moins curieux, moins étrange, ni moins beau. C'est l'Orient. Ces merveilleuses régions inconnues, ou à peu près, il y a moins de cent ans, ne nous ont été vraiment ouvertes que depuis que la facilité des communications l'a permis. Sauf un très-petit nombre d'initiés, ambassadeurs, ou voyageurs audacieux qui en partant faisaient le sacrifice de leur vie, on avait à peine sur les populations musulmanes, de l'Europe, de l'Afrique et de l'Asie, des indications vagues et fausses la plupart du temps. On trouve bien dans la correspondance de Voltaire des renseignements sur les mœurs turques, qui, à l'heure qu'il est, sont encore rigoureusement exacts et qu'il devait sans doute à quelque représentant de la France à Constantinople; mais, hors de là, nous ne voyons dans les récits de voyage, dans les commentaires historiques, dans les romans ou dans les peintures dont le sujet est emprunté à l'islamisme que fantaisie pure; dans Montesquieu lui-même que d'inventions! et qu'il connaissait peu ces « sages lois » des *bassas* (nous disons aujourd'hui pachas)!

La campagne d'Égypte et de Syrie permit de lever un coin du voile

qui couvrait l'Orient ; la guerre d'émancipation de la Grèce fit faire un autre pas ; la prise d'Alger nous mit en rapport direct avec le farouche musulman ; enfin, la question d'Orient en 1840 et la guerre de Russie en 1854, coïncidant avec la création des chemins de fer et de la marine à vapeur, répandirent en dehors de nos armées des milliers de voyageurs sur le sol infidèle ; pèlerins, savants, archéologues, architectes, poëtes, peintres, amateurs, visitèrent l'Orient dans tous ses recoins, et aujourd'hui cette région du monde comprise entre le Maroc, le golfe Persique et le Danube nous est aussi connue que l'Italie.

Pour l'art, pour le poëte et pour le peintre, l'Orient a été une mine féconde ; ils y ont trouvé des trésors. Nous ne nommons que pour mémoire les *Orientales*. C'est d'arts plastiques que nous devons nous occuper ici.

Quoi de plus attrayant, en effet, pour le peintre, quoi de plus propre à l'animer, à lui fournir des motifs esthétiques, que ces régions où le soleil resplendissant répand partout en torrents la lumière et la couleur ; où les variations de l'aspect des choses sont infinies ; où le pittoresque dans la nature, dans les types, dans les costumes et dans les mœurs est au comble ; où tout a du caractère ? Or, tel est bien l'Orient : vieux turcs, pallikares, arméniens, juifs d'Orient, bachi-bozouks, moresques, fellahs, almées, la population la plus mixte du monde est répandue sur tout le bord oriental et méridional de la Méditerranée ; types de beauté merveilleuse, comme chez les Circassiens, physionomies d'expression comme sur le littoral de l'Adriatique, formes douces et pures comme celles des bas-reliefs égyptiens chez les successeurs des Mameluks ; races de sang différent ; étoffes d'or, d'argent, de soie, de velours ; bijoux, diamants, aigrettes ; armes splendides incrustées, niellées, émaillées ; orfévrerie d'or ciselé ; cachemires, crêpes légers, tapis aux tons riches et harmonieux ; harnachements magnifiques de chevaux superbes ; demeures aux couleurs bigarrées, aux fontaines de marbre ; vastes perspectives, montagnes arides, cèdres séculaires, couchers de soleil d'une splendeur incomparable, tempêtes dans le désert aux lignes et aux contours monotones et désolés, effets étranges de toutes sortes, soit dans le paysage, dans les bazars, dans le détail d'un habit, on ne cesserait pas d'indiquer les mille sujets que l'Orient peut fournir

à l'attention ou à l'invention de l'artiste. Aussi combien de nos maîtres se sont consacrés à ces études : Decamps, Marilhat, Delacroix, Horace Vernet, Fromentin, Gérôme, Mme Browne et bien d'autres !

A vrai dire l'Orient n'a guère donné lieu qu'à des compositions purement plastiques, où la pensée tient moins de place que la sensation *colorique* (qu'on me passe ce mot qui rend exactement ma pensée et qu'il faut inventer puisqu'il n'existe pas). Mais cette sensation de la lumière et de la couleur, nous allons dire de la chaleur, a été si heureusement satisfaite par nos peintres orientalistes qu'il n'y a qu'à s'en réjouir. Il ne faut, d'ailleurs, demander à une source que l'eau qu'elle peut donner, et si cette source est saine, fortifiante et flatte le palais, il faut en être heureux et remercier le ciel.

Nous donnons aujourd'hui une scène de la vie musulmane algérienne : un *Café à Constantine*, par M. Edmond Hédouin, et appartenant à l'État, qui l'a acheté à l'Exposition de 1868.

Notre gravure décrira mieux que nous-même la scène représentée. Ce qu'elle ne rend pas, c'est la couleur éclatante du lieu et des vêtements, et c'est ce que nous ne pouvons guère rendre non plus la plume à la main. Nos lecteurs suppléeront à cette insuffisance. Ce que nous tenons à faire ressortir, c'est le magique effet de clair-obscur qui a séduit l'artiste; ce sont ces ombres tranchées qui donnent à notre planche l'aspect d'une eau-forte de Rembrandt. Et qu'on le remarque, tout à l'éloge de M. Hédouin, du tableau et de la gravure, nous ne sommes pas ici en présence de cet artifice vulgaire que l'on appelle un « coup de pistolet dans une cave, » d'un jet de lumière au sein des ténèbres; les ombres, si vigoureuses qu'elles soient, ne sont pas obscures, et l'on y voit clair; elles ne sont pas faites avec du noir amoncelé et plaqué; mais leur puissance est due à de savants contrastes de valeurs. Quant à l'épisode de la fenêtre du fond, on peut dire que le peintre l'a exécuté en prenant un peu de soleil au bout de son pinceau.

L'Algérie a, à tous les points de vue, un caractère qui lui est très-propre. Elle n'est pas, comme le Maroc, un pays sauvage et comme aspect et comme mœurs; elle n'est pas, comme Tunis, un mélange intime de bar-

barie et de civilisation, ou plutôt une juxtaposition de l'une et de l'autre; elle n'est point, comme l'Égypte, un pays oriental dans lequel la civilisation européenne s'est victorieusement et sérieusement introduite; elle n'est pas, comme la Turquie, un État musulman en voie de transformation. Et au point de vue physique, ce n'est non plus ni le désert égyptien, ni la montagne syrienne, ni la cime neigeuse de l'Arménie. C'est peut-être de l'un et de l'autre : le Sahel, le Tell, l'Atlas, le Sahara nous présentent, à mesure qu'on s'éloigne de la mer et que l'on avance vers le sud, les aspects les plus divers; quoi de plus dissemblable en outre que la plaine de la Mitidja et les épouvantables roches sur lesquelles Constantine est assise et au bas desquelles roulent en grondant les eaux du Rummel? Il en est de même des populations et des mœurs : le Kabyle agriculteur et l'Arabe pasteur sont divers; le Numide qui combattait Scipion l'Africain, et l'Arabe qui traversa le pays en allant se battre à Tours et fonder le khalifat de Cordoue, se retrouvent; cependant l'Algérie est bien arabe, essentiellement arabe de physionomie.

<div align="right">FRANCIS AUBERT.</div>

CATHÉDRALE DE BOURGES. — CHAPITEAU.

CATHÉDRALE DE STRASBOURG. — DÉTAIL DU PORTAIL.

BIEN que les historiens n'en aient pris qu'un médiocre souci, la sculpture sur bois est un art considérable, un art qui, en raison de son glorieux passé, aurait mérité l'honneur d'un peu d'écriture. Sans parler de la Flandre qui, de tout temps, s'y montra savante, sans rappeler que les artistes de Nuremberg et d'Augsbourg y excellèrent, la France elle-même eut, dans la noble industrie du bois sculpté, des ouvriers qui furent des maîtres, et dont les œuvres, exquises ou viriles, attestent avec une grande adresse de main une imagination ingénieusement décorative.

On sait ce qu'étaient les « huchiers » et les « ymaigiers » du moyen âge. Nos cathédrales conservent encore des stalles, des chaires, des panneaux qui disent assez avec quel art ils savaient faire sortir du vieux chêne des légions de saints et de démons, des animaux chimériques et des fioritures délicatement amenuisées.

Au seizième siècle, l'école de nos sculpteurs ne fut point au-dessous de sa tâche. Le Louvre, Fontainebleau, Gaillon, Anet les virent à l'œuvre et leur durent une part de leur richesse. Lyon avait toute une

armée d'ouvriers sans nom, mais excellents, qui ornaient de bas-reliefs et de statuettes ses luxueuses ébénisteries. Et n'est-il pas intéressant de voir l'Italie de la Renaissance faire appel au talent de nos maîtres? N'est-ce pas un imagier de Rouen, Richard Taurin, qui a sculpté les stalles du chœur à Sainte-Justine de Padoue?

Il nous reste au Louvre, dans les anciens appartements qui précèdent le musée des Souverains, des boiseries exécutées sous la régence d'Anne d'Autriche, par Gilles Guérin, Laurent Magnier et Legendre. Ils étaient habitués à sculpter le marbre et la pierre, mais ils ne croyaient pas déroger en taillant dans le bois des ornements et des allégories. C'étaient aussi d'habiles maîtres ceux qui, sous la conduite de Puget, travaillaient, dans les ateliers de Toulon, à la décoration des somptueux vaisseaux de Louis XIV. A la même époque, Claude Lestocart faisait pour les églises de Paris des chaires qui étaient fort admirées. Bien d'autres noms pourraient être mis en lumière, si, au lieu d'une note abrégée, nous avions le loisir d'écrire un chapitre d'histoire.

De très-beaux travaux illustrèrent les premières années du dix-huitième siècle. Vassé, Du Goulon, Legoupil ont laissé au chœur de Notre-Dame des preuves de leur habileté; ce n'est plus l'art naïf du moyen âge, mais comme le bois est assoupli, comme le travail est libre et spirituel! Bernard Toro ne fut pas moins expert aux délicatesses du métier. Décorateur universel, il faisait « tout ce qui concerne son état »; mais il a aussi travaillé le bois, et il reste de sa main, aux portes des hôtels d'Aix et de Paris, des modèles d'ornement que nos sculpteurs ont le bon goût d'imiter encore.

Romié, qui fit la sculpture du chœur du Noviciat des Jacobins, Charles Caffieri, que l'administration de la marine employa à décorer deux splendides vaisseaux, *l'Illustre* et *le Soleil-Royal*, les savants faiseurs de cadres Guibert et Boutry, et bien d'autres, dont les noms sont enfouis dans les vieux livres ou dans les archives, représentent la sculpture sur bois pendant le règne de Louis XV. Le rococo est leur triomphe, et, les uns et les autres, ils se distinguent par une sainte horreur pour la ligne droite. Sous Louis XVI, l'école devint plus sage et peut-être aussi

un peu plus froide. C'est le moment des Rousseau de la Rottière, des Parent, des Fixon : art gracieux et plein de finesse, dont il nous reste heureusement quelques types. Un coup d'œil jeté sur une gravure de Moreau le Jeune, sur une gouache de Lavrince, fera voir au curieux comment on comprenait alors la boiserie du salon, le cadre du miroir, l'horloge enfermée dans sa gaine découpée, et jusqu'au dessin du baromètre appliqué à la muraille entre les portraits des aïeux.

Une triste période succède à cette époque qui, pour l'art du moins, fut heureuse. Sous l'Empire et pendant la Restauration, la sculpture sur bois est en pleine décadence. L'acajou règne sans partage, et l'acajou est impropre au décor. Il n'y a presque plus de sculpture dans les meubles de Jacob Demalther. Rectiligne, rigide, glacé, le mobilier a cessé de sourire. En cherchant la sévérité, c'est l'ennui qu'on a trouvé, et la grâce s'est enfuie.

Mais la sculpture sur bois a eu aussi sa renaissance. La vie est revenue pour tous les arts à la fois, et, comme aux temps privilégiés, l'ébène et le poirier, le chêne et le tilleul sont taillés aujourd'hui par des mains savantes. Les récentes expositions ont montré quel secours nos sculpteurs pouvaient apporter à l'industrie du meuble, à la décoration de nos demeures.

Parmi ces artistes du bois ouvré, M. Émile Knecht n'est pas un des moindres. Son début ne date point d'hier. Dès 1846, le sculpteur de Strasbourg exécutait pour Froment-Meurice un miroir dont les amateurs ont gardé le souvenir. Depuis lors les expositions industrielles se sont ouvertes à ses œuvres, et c'est là qu'il a obtenu ses meilleures récompenses. En même temps, M. Knecht envoyait aux expositions des beaux-arts quelques morceaux de sa main. Au Salon de 1849, c'était un *Bénitier;* au Salon de 1855, un bas-relief curieusement fouillé dans le bois, *le Moineau et la Mouche*. De grands travaux exécutés aux Tuileries ont aussi occupé M. Knecht.

Sa dernière œuvre est le thermomètre qui a figuré à l'Exposition de 1867 et que les *Merveilles de l'art et de l'industrie* reproduisent aujourd'hui.

Deux fragments de tilleul, habilement réunis, ont servi de champ à la fantaisie de l'artiste. L'instrument qui occupe le centre du panneau n'est pas fait pour nous intéresser beaucoup : ce qui nous importe, c'est la décoration dont il est entouré. Quatre enfants nus, groupés deux à deux,

jouent de chaque côté dans des rinceaux et dans des fleurs. Ce sont les Saisons. Au-dessus du thermomètre, sous l'ombrage des palmiers, deux autres enfants, dont l'un est armé d'une torche, s'embrassent tendrement : ils symbolisent l'amour, l'ardente atmosphère morale qui fait paraître tièdes les températures les plus embrasées. Dans le haut du cadre, un disque légèrement en saillie, et soutenu par deux génies aériens, a été creusé pour recevoir un baromètre circulaire. L'ensemble est surmonté par un aigle que l'artiste a sans doute chargé de représenter les vastes régions de l'air et l'infini du ciel.

La composition et l'exécution de ce panneau décoratif font honneur à M. Knecht. Les groupes se balancent bien, et les reliefs, tour à tour accentués ou affaiblis, sont combinés heureusement. L'artiste a su rendre les délicatesses veloutées des feuillages et la morbidesse des carnations enfantines. Et quelle noble matière il avait sous la main! Lorsque le marbre est si rebelle à exprimer ce qu'on veut lui faire dire, lorsque les gemmes sont si fières sous l'outil, certains bois semblent se prêter avec complaisance au caprice du sculpteur. Ne dirait-on pas que le tronc d'arbre est encore habité par l'antique hamadriade, et qu'en y cherchant une divinité ou une nymphe, l'artiste, aidé par une collaboration mystérieuse, va délivrer une captive?

<div style="text-align:right">PAUL MANTZ.</div>

CHATEAU DE CHAMBORD. — CHAPITEAU.

ÉGLISE D'AUXON. — DÉTAIL DU PORTAIL.

L restera quelque chose, après tout, de ce temps de passage que l'avenir escompte et que l'intérêt gaspille. C'est le travail de la main. Jamais on ne le fit plus admirable. L'esprit, dirions-nous, s'est mis tout entier dans les doigts; la pensée humaine a coulé dans l'outil. Le discours y perd, sans doute, et l'invention chôme, mais qu'importe ! Le grand vent d'où sort toute vie souffle quand et comme il lui plaît. Ici aujourd'hui et demain là. L'essentiel, c'est qu'il y ait toujours de l'air; et du mouvement aussi, faute de mieux !

Des joies infinies que l'art divin de l'orfèvre, parmi tous ces bonheurs plastiques, distribue au regard charmé, la plus accentuée sans contredit et la plus piquante est celle qui nous est donnée par l'émail. Triomphe de la couleur et de la main, s'il en fut; triomphe aussi de la personne. L'heureux artiste est son propre artificier dans ces pyrotechnies éblouissantes. Chacun y fait comme la nature l'a doué et nul n'y passe son talent à quelqu'un. On est là parce qu'on est, absolument individuel et sans génération. C'est affaire à quelque chose de particulier et d'exquis, qui ne s'enseigne point ni ne se transmet point. Voilà pourquoi surtout les œuvres belles en sont si délicieuses et précieuses. Ceux qui les ont faites avaient la main, et

avec la main ils avaient le goût. Qu'est-ce que le goût? On ne sait pas. C'est peut-être une âme!

Ainsi des millions de visiteurs qui, en 1867, au Champ de Mars alors devenu champ de Minerve, parcoururent la rue française qui séparait les bronzes de l'orfévrerie, personne ne voudrait dire sans doute qu'il n'a point remarqué une petite vitrine sous les glaces de laquelle une simple demi-douzaine d'objets, uniques au monde, arrêtaient pendant des heures entières ceux que saisit le travail de l'homme poussé jusqu'aux limites de la perfection. Cette sobriété de trésors portait le nom de M. Charles Lepec, le premier, je crois, des émailleurs vivants.

L'art de l'émailleur proprement dit consiste, on ne l'ignore pas, à peindre au feu sur métal au moyen de sels minéraux. Il y a pour ceci des préceptes et des recettes. M. Claudius Popelin, qui est un maître superbe, a fait là-dessus un livre très-bon, intitulé *l'Émail des peintres*, lequel livre apprend aux appelés tout ce qu'on peut leur apprendre, et laisse aux élus à supposer ou à deviner le reste. Bien des appelés, hélas, pour si peu d'élus! Ce n'est pas tout, en effet, que d'avoir dans la tête les cinq métaux, or, platine, argent (un métal maussade), cuivre et fer; de savoir à fond leur choix et leur préparation, l'emboutissage des plaques, le repoussé même et la ciselure, car on ne saurait être un bon émailleur si l'on n'était premièrement un orfévre; puis le dérochage du métal, qui est affaire de chimiste; puis la fabrication des supports, car tout le monde n'est pas celui que voilà pour oser se passer de supports et dresser debout, au pinceau, des reliefs capillaires de six millimètres; puis enfin la composition des émaux et leur coloration, pierres fines liquides, feux du soleil broyés. Il faut encore, s'il vous plaît, être un dessinateur et un symphoniste, et pouvoir jouer de la ligne et des couleurs comme Beethoven et Berlioz jouaient de la note et des instruments. Peintre à l'huile d'abord, à la cire, à la fresque, et un peu sculpteur, M. Charles Lepec est de ceux qui possèdent cette richesse. Il a compté parmi les élèves d'Ingres et de Flandrin; les Salons de 1857 et de 1859 se souviennent de lui avec honneur. De bonnes études classiques préliminairement faites n'avaient d'ailleurs rien gâté à sa préparation. Heureux qui peut entrer dans les arts par la porte noble des lettres et des sciences!

Si elle ne s'aplanit, au moins pour lui la montée s'éclaire : il y apporte des flambeaux !

Tout en brossant ainsi le portrait et l'histoire, le jeune exposant sur toile rêvait d'autres dessous. Il songeait particulièrement à ressusciter Petitot. Il faut toujours, dans les arts, se poser ainsi un départ et un but, dût-

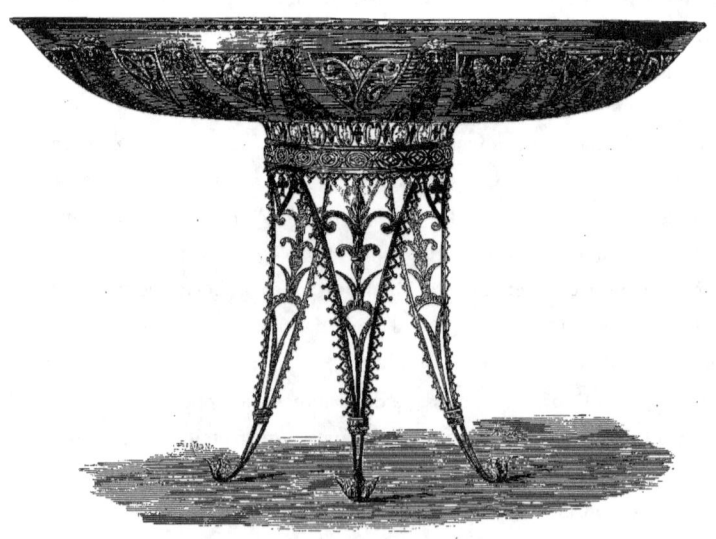

COUPE EN ÉMAIL ET ARGENT, PAR LEPEC.
(¼ d'exécut ou)

on ensuite, et prodigieusement, agrandir l'un et surpasser l'autre. Jean Petitot était un miniaturiste de Genève qui vint à Paris vers la fin de cette grande époque que nous appelons la Renaissance, et fit une grosse fortune en peignant sur émail les hauts seigneurs et les belles dames de la cour de Louis XIV. L'émail, alors, avait successivement passé des bijoutiers aux peintres, et d'Italie en France depuis Cellini et Caradosso, avec peu de cou-

leurs d'abord, volontiers le blanc et le noir seuls, variés par quelques faibles teintes de carnation. Les anciens l'avaient connu beaucoup plus riche, mais leurs secrets étaient perdus. Ces hommes, parfois rivaux et jaloux jusqu'au coup de poignard, se défiaient trop les uns des autres pour écrire quelque chose en fait de recettes. Et d'ailleurs combien même ne l'eussent pas su !

Nous aurons prochainement l'occasion de dire par quels travaux opiniâtres et terribles l'artiste qui nous occupe est arrivé à retrouver ces secrets d'un autre âge, en y ajoutant quelque chose comme sept à huit mille essais distincts, obtenus au grand dommage de sa fortune et de sa santé, souvent au péril presque de sa vie. Innombrables échantillons classés par lui et catalogués pour l'enseignement gratuit de ses élèves, en émaux de toutes nuances et de toutes sortes : *cloisonnés*, c'est-à-dire séparés par des lamelles de métal posées sur champ et soudées, lesquelles forment les contours du dessin; de *basse taille*, qui sont des émaux translucides appliqués sur un bas-relief en or ciselé ; *champs-levés*, autre genre de cloisonné, dans lequel le métal qui doit recevoir l'émail est creusé au burin ou à l'eau-forte en réservant des reliefs pour le trait; émaux dits de *Limoges*, sur cuivre, à fond sombre, tableaux véritables dont on dessine les sujets à l'émail blanc, avec paillons d'or ou d'argent recouverts d'un émail transparent, si le peintre veut les draper ou les meubler en couleur : plusieurs aujourd'hui font très-bien ceux-ci, mais ils ne les vendent qu'à condition de les donner pour vieux, en les salissant, les bosselant, les brisant; une roue de voiture passant dessus ne serait point une mauvaise rencontre ! puis les émaux de niellure, qui sont ceux que Benvenuto employait si magistralement; et les émaux à portraits enfin, dits de Toutin et de Petitot, où l'excipient émaillé d'abord en blanc reçoit le dessin et les couleurs de la figure, avec du blanc mêlé à toutes afin de les rendre plus opaques, etc. Nous dirons aussi de quelle façon admirable et toute à lui cet homme vraiment supérieur s'y prend pour faire autrement et plus qu'aucun n'avait fait avant lui, composant lui-même ses sujets et la matière de ses sujets, et donnant à ses élèves ce qu'il a trouvé sans rien avoir de caché pour personne. Ils sont beaux et rares et peuvent porter haut le front, les mai-

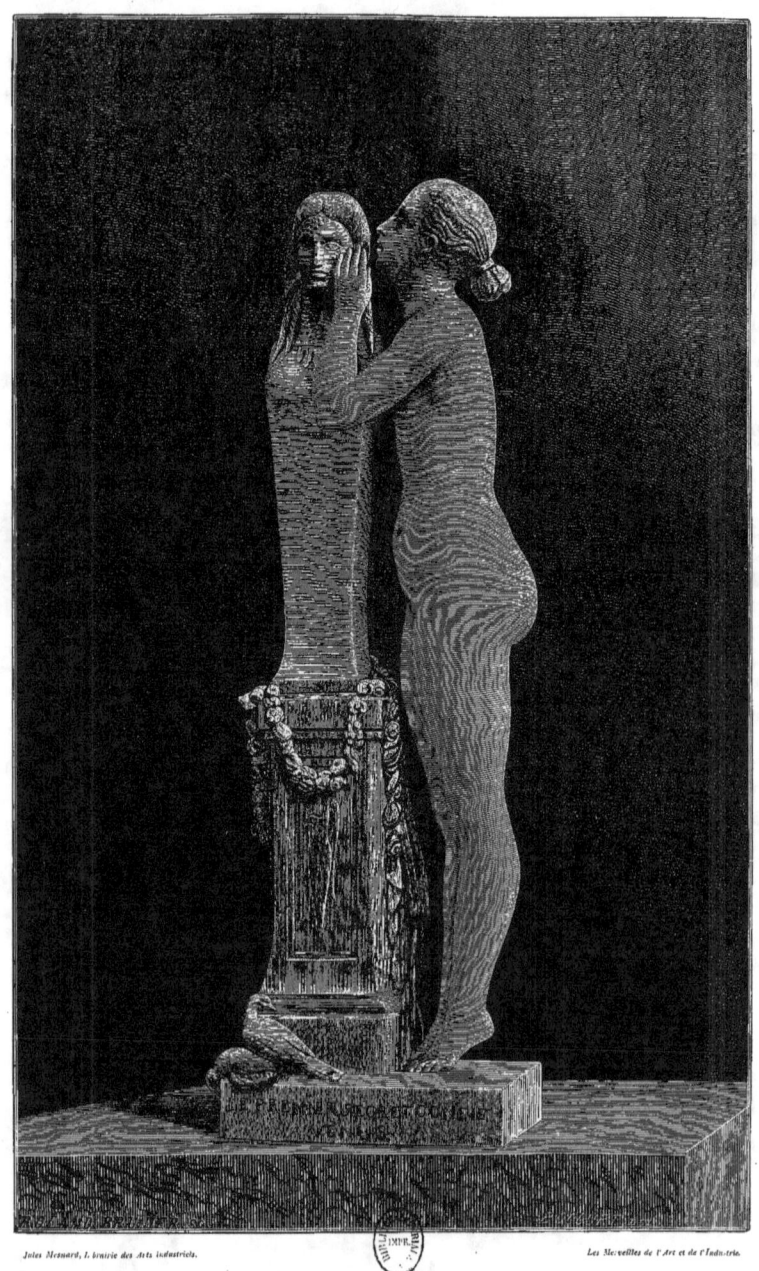

LA CONFIDENCE A VÉNUS, D'APRÈS JOUFFROY.

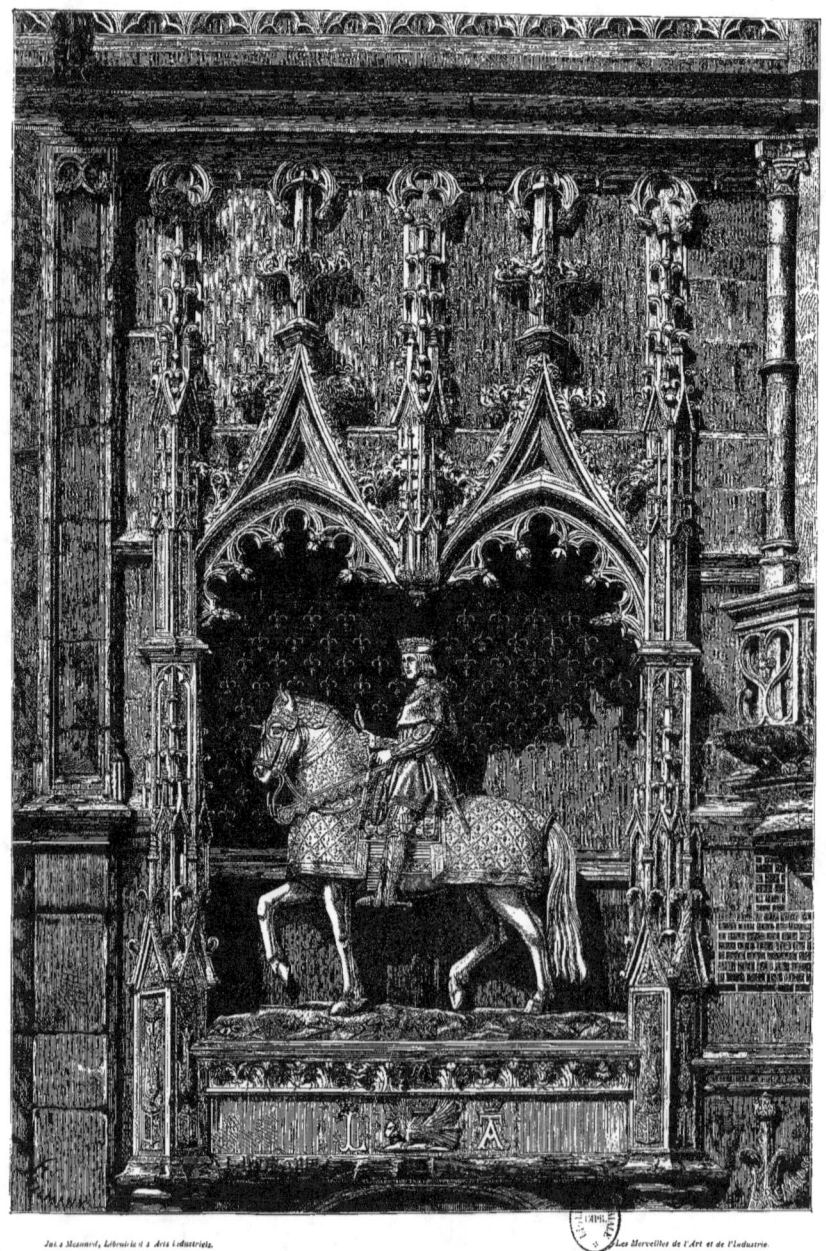

DAIS ROYAL SURMONTANT LA PORTE D'ENTRÉE DU CHATEAU DE BLOIS.

tres qui mêlent ainsi au talent le sacerdoce et la paternité! Bornons-nous pour aujourd'hui aux deux pièces reproduites au travers de notre texte.

La plaque qui représente une femme indienne tirant de l'arc est le couvercle d'un coffret dont l'ensemble doit symboliser la chasse. Aux deux grands côtés, les profils d'Atalante et de la Diane antique; aux deux petits, des attributs de vénerie que surmontent une tête de chevreuil et une tête de lion. Cette belle Hécate indienne aux couleurs acajou se détache d'un disque en platine, sorte de lune nageant dans un fond d'or vermiculé. La figure est à demi agenouillée sur un ornement renaissance de nuance puissante, d'où s'élancent de fières arabesques en métal, or sur platine et platine sur or. Le champ de la peinture est une plaque de cuivre légèrement recouverte d'émail, sur quoi l'artiste a posé un à-plat en grisaille, dans lequel il a fait revivre les lumières en le creusant avec une fine pointe d'acier. A cette première préparation fixée par le feu, une seconde, une troisième se sont superposées, et ainsi de suite jusqu'à dix ou douze feux successifs, en ayant soin toujours, à mesure que les tons se plaçaient, de réveiller et de raviver la lumière par le travail patient et aveuglant de la pointe, bien autrement fine et forte que le pinceau.

Une des plus grandes difficultés de ce travail a été l'application de l'or sans aucun corps adhérent, par une suite de mises l'un sur l'autre tellement bien entendue qu'elle forme une épaisseur compacte, sur laquelle on pourrait graver. Quant à la méthode d'émail, elle est inverse de celle de Petitot : au lieu d'ajouter du blanc aux couleurs, M. Lepec l'en écarte, de façon à leur garder toujours une légère translucidité. L'effet général est loin d'y perdre : au contraire.

Comme composition, comme grâce et comme goût, cette plaque nous paraît absolument irréprochable.

L'autre pièce est une des deux coupes achetées à l'auteur en 1861, pour le ministère d'État, à la suite de leur exposition au Salon de cette année-là. Il fallut, pour se conformer à la lettre ridicule et caduque du programme, les dissimuler dans la profondeur d'un cadre et n'en laisser apercevoir que l'intérieur. Ainsi agencé, cela pouvait ressembler à une peinture légitime

quelconque, et l'honneur des Beaux-Arts était sauf : autrement les professeurs augustes auraient eu l'air de s'insulter en mettant l'émail sur le même pied que la toile, l'émail, ce métier vil des faiseurs de carafes et d'assiettes! Tout aussi insuffisant cette fois que leur restriction pudique, le dessin que nous donnons montre seulement le profil et un peu du dessous de la coupe qui a pour sujet *la Fortune conduite par l'Amour*. Ce dessous plein d'harmonie est un mariage d'émaux rouges, verts et noirs, animé par des mascarons que rehaussent des arabesques et des fleurs en or sur noir et noir sur vert : de très-belles lois bien suivies. Les couleurs sont surtout d'une vivacité et d'une intensité superbes. Dans ses longues et laborieuses recherches, le maître s'est efforcé avec succès d'amener indistinctement tous les émaux à supporter le même degré très-élevé de chaleur. C'est ainsi qu'il obtient cet inconcevable éclat des tons. Excellente manière en outre, puisque plus le feu est grand plus l'émail acquiert de dureté et de durée. Un trépied en argent, finement travaillé à jour, termine la composition. La charmante exécution de ce trépied, où l'émailleur exquis fait place au vaillant orfévre, empêche de songer aux légers encombrements de la forme.

<div style="text-align:right">AUGUSTE LUCHET.</div>

CATHÉDRALE DE BOURGES. — CHAPITEAU.

ARMES ANCIENNES. — XVIᵉ SIÈCLE.

ONSIEUR Léopold Double, dont la magnifique collection de meubles anciens et d'objets d'art décoratif appartenant surtout à l'ameublement du dix-huitième siècle est connue à juste titre comme une des plus complètes et des plus précieuses, n'a jamais songé à rassembler un musée d'armes tel que celui que M. le comte de Nieuwerckerke est parvenu à former à grands frais après de longues et patientes recherches; mais cependant il possède deux superbes panoplies, qui réunissent, pour la décoration de son cabinet de travail, cinquante ou soixante armes anciennes d'une grande beauté et même d'une grande rareté. C'est un choix merveilleux qui nous fournira le dessin et la description de plusieurs belles pièces.

Voici d'abord un hausse-col d'armure, qu'on peut regarder comme presque unique; le Musée d'artillerie de Paris n'en a pas un pareil, et le savant directeur de ce musée, M. Penguilly L'Haridon, qui a pris la peine de décrire lui-même cette pièce rare, reconnaît qu'elle manque dans la plupart des collections françaises et étrangères. Ce hausse-col, couvert de dessins gravés et ciselés avec des émaillures, est certainement

de la fin du seizième siècle, quoique le style et le sujet de ses dessins rappellent beaucoup les compositions des maîtres allemands anonymes de l'école de Henri Aldegrever, qui sont d'une date antérieure. Il conserve encore sa dorure à peu près intacte; et cette dorure est si épaisse, qu'on a lieu de s'étonner que les racleurs d'or aient fait grâce à un objet qui leur offrait une valeur métallique aussi considérable. On sait que le plus grand nombre des armures dorées ont été détruites ainsi, parce qu'elles donnaient prise à la cupidité des destructeurs. Le hausse-col se compose de deux parties, celle du dos et celle de la poitrine. Le dessin dont il est orné se divise en compartiments encadrés d'émail rouge, chaque compartiment renfermant un sujet distinct et toujours varié. La forme et la grandeur de ces compartiments, qui reproduisent plus ou moins la figure d'un bouclier ovale, diffèrent et se modifient suivant la place qu'ils occupent autour du compartiment central.

Dans la pièce de derrière (largeur, 28 centimètres et demi; hauteur, 29 centimètres et demi), le compartiment central représente, sur un fond d'émail noir, un guerrier debout, en costume antique, le casque en tête, tenant d'une main un bouclier et de l'autre une épée, ayant autour de lui les attributs de la guerre. Les autres compartiments sont remplis, soit par des emblèmes militaires, drapeaux, panoplies, trompettes, tambours, carquois, etc., soit par des animaux fantastiques, des oiseaux monstrueux, des démons, des chimères, au milieu d'un enroulement de fleurons et de rinceaux qui font corps avec eux. On remarque, parmi ces figures bizarres qui ont un étrange caractère, un démon à tête d'âne, un oiseau à tête de vieillard, un cheval marin ailé, une femme nue, avec des ailes, dont les bras et les jambes se terminent en spirales. Nous avons découvert le monogramme M gravé sur un bouclier.

La pièce de poitrine (largeur, 28 cent.; hauteur, 22 cent.) offre, dans le compartiment central, un guerrier à cheval, armé à l'antique; le cheval est représenté galopant; dans le fond, on voit une ville fortifiée. Les autres compartiments, de même que ceux de la pièce de dos, sont ornés d'armes et d'attributs militaires, ou de figures fantastiques mêlées à des volutes et à des rinceaux. On remarque, entre autres compositions

grotesques, un quadrupède à tête d'homme, un homme à tête de lion, une sorte de girafe ailée, avec un long col et une tête de serpent, un dragon à tête de loup, un grand diable avec des ailes de chauve-souris, etc. Les boucliers portent deux monogrammes différents : H et A. Ces monogrammes réunis donneraient le nom de Henri Aldegrever.

Ce célèbre graveur, élève d'Albert Durer, n'a pu, néanmoins, composer les dessins du hausse-col, car il ne vivait déjà plus en 1560. Il avait inventé, pour les armes de luxe, un genre de décoration, caractérisé par des rinceaux d'ornements, qui s'entremêlaient et s'adaptaient à des figures mythologiques et chimériques. Les artistes de Nuremberg se plurent à imiter ce style capricieux, qui n'a jamais été mieux compris que par un graveur anonyme du seizième siècle, dont les principales pièces sont décrites dans la première partie du Catalogue d'Ornements de Reynard (page 58, 1846). Plusieurs de ces pièces ont une analogie frappante avec l'ornementation du hausse-col, qui serait alors d'origine allemande. Il faut dire pourtant que notre Étienne de l'Aulne, à qui l'on doit les modèles des plus belles ciselures d'armes françaises de la fin du seizième siècle, s'était inspiré des compositions de l'école de Nuremberg, en les combinant avec celles de l'école de Fontainebleau.

Le bord de chacune des deux pièces du hausse-col présente un cordon de feuilles de laurier entre deux bandes rehaussées de clous. La gravure des ornements est ciselée avec beaucoup de délicatesse. Les compositions sont d'un excellent dessinateur qui a prêté à ses caprices les formes les plus singulières et à ses rinceaux les mouvements les plus gracieux.

La grande épée de combat, que nous avons sous les yeux, nous paraît contemporaine du hausse-col et peut-être plus ancienne. Elle est allemande, comme l'indique le nom du fabricant, gravée en creux dans une gouge, de chaque côté de la tige de la lame; d'un côté : *Sebastian;* de l'autre : *Hernanhen.* On voit, au-dessous de ces deux mots, un croissant couronné, qui doit être la marque de l'armurier plutôt que la devise ou les armes parlantes du possesseur de l'arme. La lame porte $1^m,12$ de longueur; la poignée a 0,16 de long. Cette poignée est damasquinée en argent, ainsi que la garde et les branches de la garde. La

damasquinure offre un semis de roses dans des rangées de perles, qui forment divers champs ou compartiments. Le pommeau porte de deux côtés une tête de femme ou de jeune garçon, qui rit, placée au centre d'un rinceau, accusant la forme de la lettre S. Cette tête est répétée à chaque extrémité et au centre de la garde, mais de plus petit modèle. Sur les spirales de la coquille, l'ornement n'est plus un semis de roses, mais une série de petits anneaux, courant entre deux lignes de points. La poignée, sertie d'une torsade en filigrane, a été dorée. Le mascaron ou la tête de femme, qui fait le motif principal de l'ornement, pour-

ARQUEBUSE DE CHASSE. — COLLECTION DE M. DOUBLE.
(¹/₅ d'exécution.)

rait bien être un portrait; nous dirions que c'est celui de Dulcinée du Toboso, si cette épée avait appartenu à don Quichotte de la Manche.

Le beau poignard, dit *Miséricorde*, pouvait aller à merveille avec cette épée de chevalier errant. Rien de plus rare que pareille arme, qui manque aux plus riches collections. Sa longueur totale est de 58 centimètres. La lame conique, à double rainure, est dentelée, de manière à faire des blessures mortelles, en déchirant et en sciant les chairs. De plus, on aperçoit dans les rainures deux lignes de trous qui semblent avoir été destinés à renfermer du poison. Le pommeau et la garde sont damasquinés en argent; la poignée est sertie en fil d'archal doré. Le pommeau est orné de deux figures de satyres qui se mêlent, de chaque côté, à des rinceaux de fleurs et de fruits. A chaque extrémité de la

garde, on croit reconnaître une tête humaine accompagnée d'une guirlande de lauriers. Au centre de la garde est une sorte d'anneau servant à soutenir et à protéger la main; sur cet anneau, il y a un satyre ou une

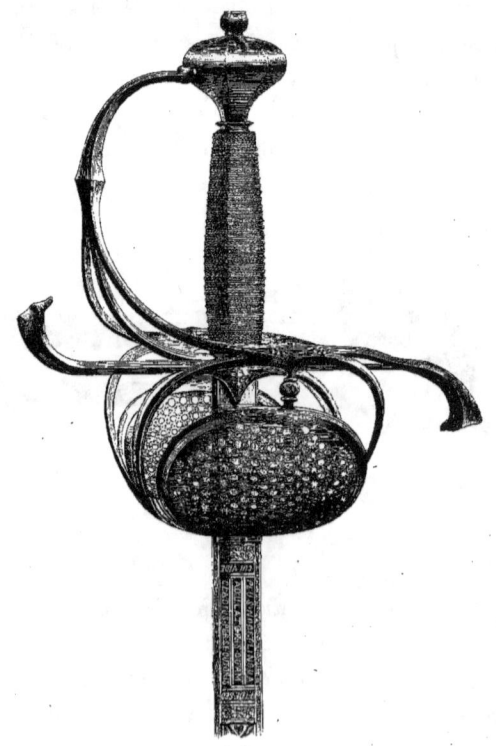

ÉPÉE DU MARÉCHAL D'ANCRE. — COLLECTION DE M. DOUBLE.
(¹/₃ d'exécution.)

cuirasse dans des rinceaux. Le fourreau est du temps, avec monture et bout d'acier, damasquinés en or, avec des ornements d'épis et de feuillages.

L'arquebuse de chasse ou le mousquet de dame, qu'on prétend avoir appartenu à une duchesse de Lorraine, n'est pas du même temps que l'épée

et le poignard. Cette arme de luxe remonte à peine aux premières années du dix-septième siècle. Sa longueur totale est de 1m,18. Elle est en bois des Indes, avec marqueterie en ivoire et en nacre, gravée et niellée. Les sujets représentés sont des scènes de chasse; ici, un chasseur endormi qu'une espèce de sanglier va dévorer; là, un berger jouant du hautbois; plus loin, une licorne au milieu de rinceaux ornés de grelots. On sait que les grelots étaient, en Allemagne, l'insigne ordinaire de la noblesse. Ces grelots se retrouvent dans toute l'ornementation de la marqueterie. La composition principale est un cerf dix-cors qui saute par-dessus un chien à travers un bouquet d'arbres que surmontent une marguerite et un pavot gigantesques. Signalons encore, parmi les sujets représentés, un ours qui dévore un chien, un oiseau qui crève les yeux d'un lapin, un homme ailé qui tend des filets pour prendre un ours. Le canon est damasquiné en or; la batterie à rouet et à serpentin, en fort bon état, offre des feuilles et des cosses de pois, ciselées sur l'acier. Les nombreux sujets, qui décorent les incrustations d'ivoire et de nacre, sont traités avec esprit et même avec malice; la niellure est habilement exécutée. Dans l'ornement placé au-dessous de la batterie, on remarque un lièvre courant, traversé par une sorte d'arbuste qui peut paraître figurer la lettre L. Rappelons, à ce sujet, que la tradition veut que cette arme de luxe, exécutée dans le style des *cabinets* de Nuremberg, ait été faite pour les mains délicates d'une duchesse de Lorraine, qui aimait la chasse comme Nemrod.

La dernière arme que nous emprunterons à la collection de M. Double est une épée, qui était célèbre par sa provenance historique, lorsqu'elle figurait dans la collection de M. de Courval. On assure qu'elle appartint au maréchal d'Ancre. C'est une belle épée italienne, avec double garde à branches détachées, coquille à jour et pommeau en fer uni doré. La lame, à cannelures et arabesques gravées et dorées, porte la date de 1614. Voici les devises qu'on peut lire sur cette lame : *Pro Christo et patria.* — *Plus nocet lingua adulatoris quam gladius persecutoris.* — *Recte faciendo, neminem timens.* — *Pro aris et focis.* — *Constantes fortuna juvat.* — *Gloria virtutem sequitur.* — *Spe et patientia.* — *Soli deo gloria.* — *Fide, sed cui vide.* On prétend que cette devise (laquelle signifie : *Aie*

confiance, mais sache à qui) avait été, de préférence, adoptée par le malheureux Concini, qu'elle aurait dû avertir de se défier des courtisans ligués contre lui avec le jeune roi Louis XIII. Quoi qu'il en soit, nous ne répugnons pas à croire que le maréchal d'Ancre portait cette épée, le 24 avril 1617, lorsqu'il fut abordé sur le pont tournant du Louvre, par Vitri, accompagné de ses complices Duhailliet, Perray, Guichaumont, Morsains, Sarroque, Persant, La Chesnaye et d'autres : « Je vous arrête au nom du roi! » lui cria Vitri. Le maréchal voulut tirer son épée, mais il n'en eut pas le temps; cinq coups de pistolet le renversèrent. Dès qu'il fut par terre, Sarroque lui donna un coup d'épée dans le flanc, et Tarand, deux autres dans le cou; puis Persant, La Chesnaye et Boyer lui enfoncèrent leurs épées dans le ventre. En un instant, le corps de la victime fut dépouillé, et chacun enleva quelqu'une de ses dépouilles, pour les déposer au pied du roi. Louis XIII en fit aussitôt le partage entre les assassins : Buisson eut un diamant, de six mille écus, que le maréchal avait au doigt; Boyer eut son écharpe; La Chesnaye, son manteau de velours noir garni de passement de Milan; Sarroque demanda l'épée et l'obtint. Cette arme resta comme un trophée dans la famille du meurtrier.

<div style="text-align:right">PAUL LACROIX (Bibliophile Jacob).</div>

ARMURE DU XVIe SIÈCLE.

DÉTAIL DE NOTRE-DAME DE PARIS.

Pour la génération de peintres qui, née au commencement du siècle, entra dans la vie de l'art sous la Restauration, l'Exposition universelle de 1855 fut une occasion unique de montrer à ses contemporains et aux générations plus jeunes, en même temps qu'à l'Europe réunie à Paris, le résultat glorieux de toute une vie d'efforts. On se souvient encore du spectacle imposant que présentait l'ensemble de tant d'œuvres illustres qui nous permirent de reconstruire heure par heure et de suivre étape par étape la carrière complète de nos maîtres les plus chers : Eugène Delacroix, Decamps, Ingres et tant d'autres qui, à leur rang, auront si généreusement contribué à augmenter le grand renom de la peinture française au dix-neuvième siècle.

Nos sculpteurs n'eurent point la même fortune. Le matériel de la statuaire est lourd, difficile toujours et parfois impossible à déplacer. Ils furent donc contraints de faire un choix sévère parmi leurs productions. Ne pouvant exposer leur œuvre tout entier dans sa succession de combinaisons puissantes, ingénieuses et variées, il leur fallut se résigner à envoyer au palais de l'avenue Montaigne, non leur œuvre, mais leur chef-d'œuvre. Heu-

reuse entrave en somme, qui fut un châtiment légitime pour les médiocrités trop fécondes, cruellement embarrassées en présence d'une pareille situation; qui fut aussi un élément de triomphe pour ceux qui, à leur heure, et ne fût-ce qu'une fois dans le cours de leur existence, avaient été illuminés par un éclair d'originalité.

M. Jouffroy, né à Dijon le 1ᵉʳ février 1806, lauréat du prix de Rome, en 1832, avait donc derrière lui, au moment de l'Exposition universelle de 1855, une suite nombreuse de travaux importants. Il n'hésita pas cependant et emprunta au Musée du Luxembourg (où il était depuis le Salon de 1839 et où il a depuis repris sa place) son groupe de l'*Ingénuité*, que nous reproduisons ici, composition qui vit alors se renouveler le succès de popularité qui lui était acquis depuis seize ans déjà.

La figure de l'*Ingénuité* est également connue sous un titre plus long et qui donne une idée plus précise de la composition : *Une jeune fille confiant son premier secret à Vénus*, et plus rapidement : *la Confidence à Vénus*. La jeune fille — une fillette plutôt, avec sa gorge naissante et ses formes sveltes, délicates, encore indécises — s'élève sur la pointe des pieds, et dans la conque de ses mains rapprochées glisse une confidence innocente à l'oreille de la déesse. Vénus, au-dessus de la gaine qui l'immobilise et emprisonne son beau corps entre quatre pans de marbre ornés de guirlandes et de roses épanouies, Vénus sourit doucement de l'aveu que murmurent ces lèvres d'enfant. Cette pure candeur plaît à l'Immortelle, qui sait de quels orages la passion est habituellement accompagnée. Ce n'est là qu'un prélude. La flamme de Daphnis et de Chloé n'a même pas encore jeté ses lueurs pourprées aux joues de l'innocente. Qu'importe! dans ce premier aveu, dans cette recherche de mystère, la déesse a reconnu chez la vierge le premier éveil de la femme. L'idée vraiment gracieuse et neuve a été rendue par M. Jouffroy avec un talent réel. Son ciseau a caressé avec amour ces formes juvéniles, vagues, flottantes, un peu ingrates, qui n'appartiennent plus à l'enfance et n'appartiennent pas encore à la jeune fille.

Le parfait accord de l'habileté technique et de la conception originale, neuve, ingénieuse, est assez rare dans notre moderne école de statuaire pour justifier la reproduction de cette statue dans un recueil consacré aux

« Merveilles de l'Art et de l'Industrie. » Et nous devons insister à ce propos sur la tendance fâcheuse et trop marquée chez le plus grand nombre de nos sculpteurs à séparer absolument la forme de l'idée. Ils ont pour la plupart une science d'exécution incontestable, et nos expositions annuelles révèlent assurément une moyenne de talent fort élevée. La pratique du talent a été rarement si générale et poussée si loin.

Ce que l'on rencontre moins, c'est l'originalité de l'inspiration, et aussi le sentiment de l'appropriation de l'œuvre à un but décoratif convenable. L'artiste ne paraît plus se préoccuper suffisamment du parti qu'on pourra tirer de ses ouvrages ni de l'usage auquel ils sont propres. Beaucoup trop de sculpteurs aujourd'hui font ce que j'appellerai de l'*art de musée*, c'est-à-dire des statues que l'État achète, parce qu'il entre dans ses attributions d'encourager les arts ; mais que personne pris individuellement n'est tenté d'acquérir, parce qu'on ne saurait quelle destination leur donner. Nous sommes justement fiers des trésors d'art que nous montre le Louvre. Cette admiration elle-même ne vient-elle pas prouver que si nos musées sont le glorieux écrin des œuvres de peinture et de statuaire, ces œuvres ne doivent pas être exécutées en vue de nos musées ? La question se résume en deux mots : Est-il logique de faire le bijou pour l'écrin, quelque beau que soit l'écrin ? Non. Eh bien, cette faute de logique est habituelle à notre école de statuaire en ce siècle.

Les époques qui n'ont jamais violé les lois de convenance décorative dans l'art sont précisément celles qui furent les plus grandes : les siècles de Périclès, de Jules II, de Léon X. Les marbres de Phidias, de Michel-Ange, de Puget sont la gloire de nos Louvres, parce qu'ils furent conçus et taillés en dehors de toute préoccupation de vaine parade, et pour répondre à un objet déterminé. Leur beauté, nous la considérons comme absolue, et nous avons raison.

Cependant ne nous méprenons point sur le principe de notre admiration. Ils ne sont pas beaux parce qu'ils sont dans nos collections, mais au contraire ils resteront beaux quoiqu'ils soient détachés de leur destination première qui n'était assurément pas de prendre place dans une galerie. Combien leur valeur n'augmenterait-elle pas, s'il nous était pos-

sible de les rendre à l'ensemble primitif dont le temps et la main des hommes les ont détournés! Les chefs-d'œuvre n'exigent pas une admiration de commande; pour être juste à leur égard, il est essentiel de les restituer à leur premier milieu. Travail nécessairement incomplet, car l'imagination en pareil cas ne supplée point à la réalité. Néanmoins il nous est imposé par le sentiment de l'équité envers les maîtres. Parmi nos statues modernes combien en est-il qui commanderont un pareil travail d'esprit? Bien peu, je le crains.

La *Confidence à Vénus*, achetée au Salon de 1839 et transportée immédiatement au Luxembourg, n'a donc point reçu de destination spéciale; j'ai hâte de dire cependant, surtout après les considérations qui précèdent, que cette élégante composition n'appartient point à ce que j'ai nommé l'art de musée; elle rentre bel et bien dans l'art vivant. Je la replace volontiers par la pensée au détour de quelque bosquet mystérieux, sous l'azur du midi, en quelqu'un de ces paradis d'amour que les villes d'Italie offrent aux rêves des imaginations de quinze ans.

<p style="text-align:right">ERNEST CHESNEAU.</p>

CATHÉDRALE DE BOURGES. — CHAPITEAU.

CHATEAU DE BLOIS. — DÉTAIL DE LA FAÇADE.

Parmi les merveilleux édifices dont la Renaissance a illustré les anciennes provinces de la Loire, le château de Blois est, sans contredit, celui qui offre à l'archéologue et à l'artiste, le plus fécond et le plus intéressant sujet d'étude.

Par la variété même de son style si nettement divisé, il présente, dans ses trois façades principales du levant, du nord et du midi, comme en trois pages distinctes et complètes, les nuances successives de cette admirable architecture française italianisée que le divin seizième siècle — l'ère de toutes les élégances — enfanta dès son aurore et emporta sur son déclin.

Nulle part l'ornemaniste ne trouvera des modèles plus abondants, plus fins, plus élégants, inspirés par un goût plus exquis; nulle part plus de fécondité, de grâce et de richesse dans l'invention, plus de délicatesse dans la main-d'œuvre : et tout cela classé, pour ainsi dire, par ordre chronologique, depuis l'an 1500, date des premières constructions de Louis XII, jusqu'à 1588, date approximative des dernières décorations de Henri III. En sorte que l'on peut suivre ainsi sur le vif, sans sortir de la royale demeure, les phases et influences successives de cet art adorable qui illumine comme d'une auréole le règne des derniers Valois.

Nous n'avons pas besoin de rappeler combien les trésors artistiques du château de Blois avaient eu à souffrir, des embellissements de Gaston d'Orléans d'abord, puis de l'abandon, de la négligence de ses gouverneurs attitrés, des fureurs révolutionnaires, enfin du vandalisme militaire, jusqu'au jour où sa restauration générale fut décidée et confiée à M. Félix Duban. Dans quel état le savant architecte reçut le joyau de Louis XII et de François Ier, dans quel état il nous le rend, après vingt ans de patientes restitutions, c'est ce que peuvent seuls apprécier ceux qui, après avoir gémi sur ses ruines, se retrouvent éblouis en face de cette résurrection. Il en résulte nécessairement qu'une partie — la plus grande partie — de la décoration tant extérieure qu'intérieure a dû être refaite, de toutes pièces, sous la direction de cet éminent artiste et de ses dignes lieutenants, M. de la Morandière en tête. Mais avec quels soins intelligents les moindres vestiges anciens ont été recueillis et mis à profit pour reconstituer la décoration primitive jusque dans ses moindres détails! Quel respect de la pensée et de l'œuvre des vieux maîtres! Quelle abnégation pieuse de la part de celui qui, formé à l'école de leurs enseignements, pénétré de leur doctrine et inspiré de leur goût épuré, semble un continuateur de ces puissants génies, attardé dans notre époque de pastiche stérile, plutôt qu'un simple imitateur de leur manière!

Aussi peut-on étudier l'ornementation du château de Blois restauré, avec autant de confiance et de profit que s'il nous avait été transmis intact par les générations respectueuses, depuis le jour où Henri III vint assombrir par un illustre assassinat les galants souvenirs de son histoire.

Nous disons que les trois façades principales du château présentent comme en trois pages distinctes les trois âges de l'architecture de la Renaissance :

Le premier âge, Renaissance française, encore profondément empreint du style ogival flamboyant dont il conserve, en les enrichissant, les procédés de décoration et les motifs d'ornement, est représenté par les bâtiments de Louis XII : façade de l'entrée et arrière-façade sur la cour, terminés en 1501.

Le second âge, Renaissance franco-italienne, s'inspirant de l'antique

dont il emprunte les éléments décoratifs, les modules et les ordres réglés, mais soumis à l'influence dominante des maîtres français qui tendent à fondre dans une harmonieuse union les traditions anciennes et les importations nouvelles, est représenté par la splendide façade de François Ier où resplendit le célèbre escalier à vis, la plus fine perle de cet écrin.

Enfin, le troisième âge, Renaissance exclusivement italienne, toute d'importation, inspirée et dirigée par des artistes d'outre-monts — école dite de Fontainebleau — a marqué de son cachet exclusif la grande façade extérieure septentrionale, réminiscence du Vatican, ajoutée après coup et en recouvrement sur la façade jumelle de la précédente, pour doubler ce bâtiment qui ne comportait d'abord que des galeries destinées à relier le bâtiment d'entrée au corps de logis principal.

Cette école étrangère, maîtresse d'abord, puis seulement émule de l'école française, paraît dès le règne suivant entièrement éclipsée par cette dernière, dont le goût national releva d'une finesse, d'une grâce et d'une élégance sans rivales les savantes et grandioses conceptions des architectes italiens. Pierre Lescot, devenu vers 1546 ordonnateur des bâtiments du Roi, secondé de décorateurs tels que Jean Goujon et plus tard Germain Pilon, donne à la Renaissance *française* un caractère de suprême beauté et de grâce exquise que l'antiquité grecque des grands siècles — toujours imitée, toujours inimitable — pouvait seule encore surpasser.

Le beau dessin que nous publions représente le dais royal qui surmonte la porte d'entrée du château du côté de la place. C'est le principal motif de décoration de la façade du bâtiment de Louis XII, terminée vers 1501, et qu'un chroniqueur contemporain, Jehan d'Auton, qualifiait dès l'origine *tant somptueux que bien sembloit œuvre de Roy*.

Le savant historien du château et de la ville de Blois, M. de la Saussaye, a restitué par la pensée ce bel édifice dans l'état où il apparut, le 7 décembre 1501, aux yeux enchantés de l'archiduc d'Autriche, hôte du roi de France. L'architecte a heureusement réalisé aujourd'hui cette évocation de l'historien.

« La façade orientale qui subsiste encore venait d'être terminée. Ses délicates dentelures de pierre se détachaient d'une éblouissante blancheur

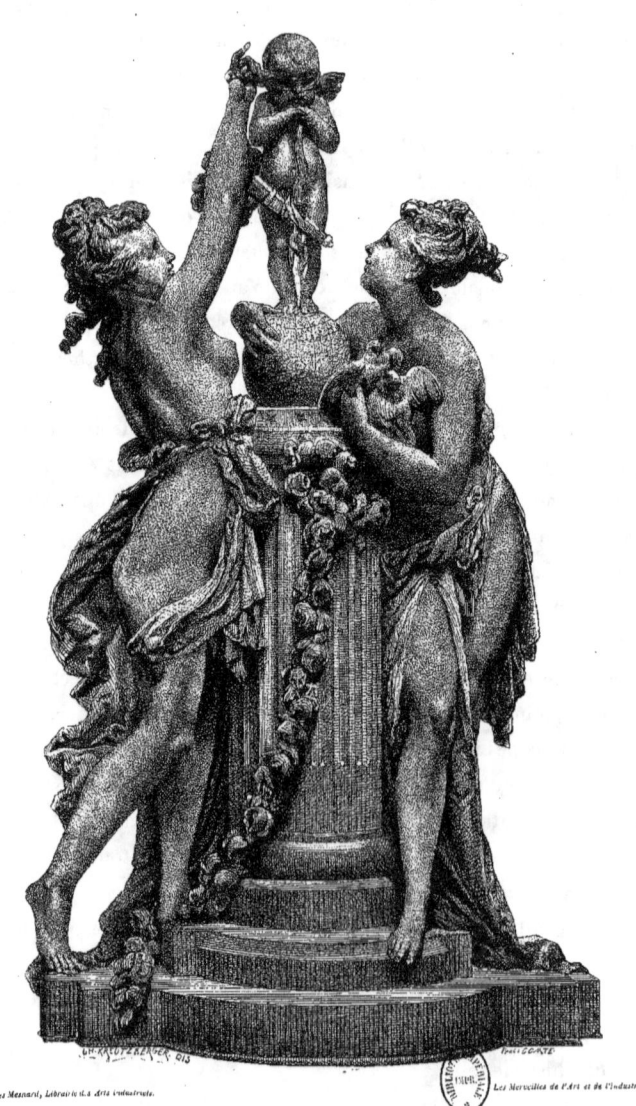

GROUPE EN TERRE CUITE, D'APRÈS CARRIER-BELLEUSE.

CORBEILLE LOUIS XVI, PAR CHRISTOFLE & Cⁱᵉ.
(½ d'exécution.)

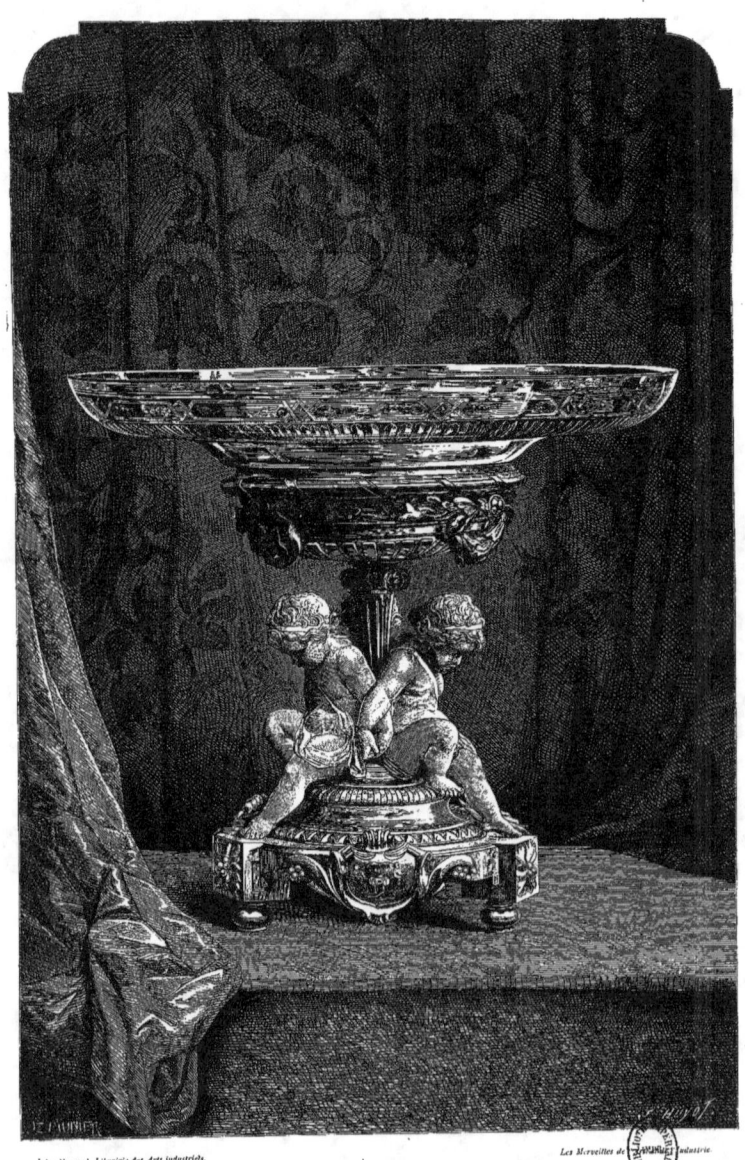

BONBONNIÈRE LOUIS XVI, PAR CHRISTOFLE & Cⁱᵉ.

sur un fond brillant de briques vermeilles; les figurines apparaissaient dans toute la délicatesse de leur ciselure, dans toute la naïveté de leurs poses; une pluie de fleurs de lis et de mouchetures d'hermine sculptées ou peintes inondait l'édifice; l'or, la pourpre et l'azur rayonnaient sur les vitraux et jusque sur les plombs des combles; de tous côtés le porc-épic dressait ses longues épines. Au-dessus du porche, sous le dais de pierre aux mille festons, s'élevait la statue équestre du bon roi, représenté jeune et beau, noble et gracieux comme il était alors.

L'intérieur de l'édifice n'était pas moins magnifiquement décoré. De riches tapisseries à fleurs, à emblèmes ou à personnages garnissaient les murailles; d'épais tapis doublaient les planchers; les manteaux des cheminées étaient couverts d'écussons, de tableaux et de sentences; les solives brillaient d'élégantes peintures. Des meubles sculptés avec la plus grande délicatesse, des lits couverts d'étoffes tissées d'or et de soie ornaient les appartements. »

Cette façade, en briques, rehaussée de chaînes, encadrements, lucarnes et balcons en pierre de taille, est enrichie de sculptures élégantes et admirablement fouillées. Outre les grandes lucarnes du toit et la balustrade qui couronne l'entablement, deux belles fenêtres à balcons saillants en encorbellement accompagnent ce portail. A gauche, était celle de la chambre du roi. Toute cette décoration gothique, sans mélange d'éléments antiques, procède du style ogival tertiaire ou flamboyant; les pinacles, lobes, frises, balustrades, gargouilles, etc., sont ciselés avec le plus grand soin; partout, jusque sur les plombs des combles, brillent en or ou se modèlent en relief les chiffres du roi et de la reine : l'L, en champ de France, pour Louis XII; l'A en champ d'hermine pour Anne de Bretagne, accompagnant leurs devises : le porc-épic avec sa légende *Cominus et eminus* (de près comme de loin); l'hermine avec la devise : *A ma vie;* et la cordelière de saint François patron de la maison ducale de Bretagne.

Louis XII avait conservé cet emblème adopté par son aïeul Louis Ier, duc d'Orléans, à l'encontre des ennemis de sa maison, les ducs de Bourgogne. Le porc-épic, dans les croyances populaires et poétiques du moyen âge, passait pour lancer de loin ses dards contre ceux qui l'attaquaient : de

là cette devise *parlante* adoptée par les princes exilés contre ceux de la faction dominante.

La statue équestre de Louis XII se détache en plein relief sur un fond resplendissant d'azur semé de fleurs de lis d'or. Les fleurs de lis sont prodiguées encore dans le riche encadrement en ogive géminée qui décore cette *niche* somptueuse. La statue primitive, érigée en 1503, sous la direction d'un sculpteur modenais Guido Mazzoni, dit le Paganino, amené en France par Charles VIII, avait eu dès l'origine un caractère triomphal ainsi que le témoigne cette épigraphe du poëte italien Eliano, retrouvée par M. J. Quicherat et publiée par M. de la Saussaye dans son livre déjà cité :

LUD. HELIANI IN PAGANINUM STATUARIUM
DE STATUA REGIA IN PORTA CASTRI BLESENSIS

Qui Rex ? Bissenus Lodovicus nominis hujus.
Quis fecit ? Phidias. Qui posuere ? Duces.
Cur ? Quia bis Gallis Liguremque Padumque subegit
Regnaque Parthenopes, hocque refecit opus.

La révolution n'avait pas mieux respecté l'image du *père du peuple* que celle du bon roi Henri « *parce qu'il n'avait pas été roi constitutionnel,* » comme le fit judicieusement observer Chaumette. La niche était vide quand fut entreprise la restauration du château.

La statue nouvelle, que représente notre gravure, est une œuvre estimable de M. Seurre. Elle est en pierre et reproduite d'après un ancien dessin d'André Félibien, auquel le statuaire a cru devoir apporter quelques modifications qu'il importe de signaler : il a substitué la couronne royale ceinte sur un bonnet rebrassé, au simple mortier ou toque souple dont l'original était coiffé; il a représenté le roi moins jeune, lui a mis un fouet de chasse à la main, a modifié certains détails de l'habillement du cavalier et du harnachement du cheval, sur la housse duquel il a remplacé les fleurs de lis héraldiques par des gemmes de pure fantaisie. Nous relevons ces différences sans les blâmer ni les approuver, uniquement pour la gouverne des artistes auxquels s'adresse plus spécialement notre recueil.

L'espace nous manque pour parler aujourd'hui de la belle façade de

François Ier et de son splendide escalier à la décoration duquel appartiennent les deux motifs dont nous donnons le croquis. Nous y reviendrons prochainement et lui consacrerons une étude spéciale. Nous rappellerons seulement ici, comme se rapportant au bâtiment de Louis XII dont nous nous occupons, les esquisses précédemment publiées pages 6, 12, 30, 53 et 68, qui représentent l'une un balcon en arcature trilobée à l'L couronné, et les quatre autres des motifs de décoration des grandes cheminées du logis du roi. Ces cheminées monumentales, détruites au dix-septième siècle par ordre de Gaston d'Orléans, ont été rétablies par un véritable miracle d'intuition et de patience, à l'aide des fragments retrouvés parmi les plâtras et débris ayant servi depuis à murer des portes ou à élever des murs de séparation dans l'aile septentrionale occupée par la garnison. Ces sculptures, bien que modernes, peuvent donc être considérées comme des reproductions scrupuleuses de l'ornementation primitive.

<p style="text-align:right">JACQUES DUBREUIL.</p>

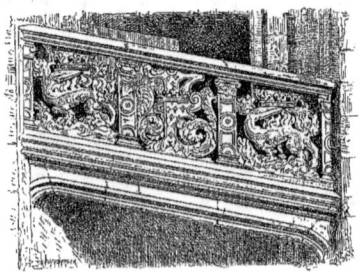

CHATEAU DE BLOIS. — DÉTAIL DE L'ESCALIER.

RINCEAUX STYLE LOUIS XVI.

 n s'est bien des fois émerveillé de la richesse des créations de la nature. Que n'a-t-on pas dit, et avec raison, du spectacle offert par la variété infinie des espèces du règne animal et surtout du règne végétal, et que ne pourrait-on pas en dire encore.

Lorsqu'on songe que dans le règne des insectes, par exemple, tel voyageur qui va passer quelques années dans un pays tropical peu connu, au Sénégal, par exemple, peut en rapporter, comme cela vient d'arriver, jusqu'à quarante mille espèces nouvelles, l'esprit demeure confondu.

Dans le domaine des plantes, la variété est au moins aussi grande. C'est bien l'infini, c'est-à-dire plus que le nombre immense, plus que l'incommensurable que nous présente dans ses combinaisons diverses le monde végétal.

Eh bien! l'homme a trouvé moyen d'ajouter l'innombrable à l'innombrable et d'accroître l'infini d'un nouvel infini. En effet, l'infini de la nature, l'est dans une direction déterminée ; l'homme y a ajouté tout un domaine infini dans une autre direction. Il a créé des imaginations

infinies : les plantes imaginées par nos artistes sont aussi nombreuses et aussi variées que celles de la nature.

Peut-être même le sont-elles davantage, car la nature est astreinte à certains principes, à la vitalité surtout, tandis que la liberté de l'artiste est illimitée ; il ne doit qu'une belle, ou une jolie ou une gracieuse forme.

Il faut toutefois remarquer, et l'imagination humaine n'en est que plus admirable, que le motif de la plante chimérique est toujours pris dans la plante naturelle, et moins dans l'arbre que dans l'arbrisseau, ou plutôt dans la simple branche, dans la nervure de la tige, dans le feuillage, dans la fleur. C'est avec ces éléments restreints en apparence que l'homme crée le monde sans bornes des plantes de fantaisie.

C'est donc au règne végétal que l'artiste décorateur emprunte les idées premières de ses ornements. Il suffit pour en être convaincu de nommer toutes les industries artistiques : on reconnaîtra aussitôt ce qu'elles doivent à la plante. Partout où il y a un rinceau ou une fleur, la dette existe : or il y a des rinceaux et des fleurs partout : que seraient sans eux l'ébénisterie, l'orfévrerie, la céramique, la soierie, les papiers peints, etc.

L'une des applications les plus fréquentes de l'imagination à la plante nous donne le rinceau d'acanthe.

L'acanthe est en effet la plante qui se prête le mieux à l'ornementation sculpturale. La vigueur de sa tige, la fermeté de ses nervures, l'élégance majestueuse de ses courbes, la beauté avec laquelle ses feuilles se développent, le mouvement que donnent, à chacune d'elles, les évolutions de sa surface toujours un peu enroulée en ont fait un type qui rend des services inappréciables, soit qu'on l'emploie en ronde bosse, c'est-à-dire, qu'on la sculpte à jour et qu'on la laisse à l'air libre, soit qu'on en fasse un simple relief.

C'est à l'acanthe que la corbeille que nous donnons en tête de cette livraison doit la plus grande partie de son ornementation.

Cette jardinière Louis XVI destinée à être remplie de fleurs est un milieu de table.

A propos de ces fleurs, nous dirons, en passant, que nous con-

seillons généralement des fleurs basses, moins pour les très-grandes tables ; il ne faut pas complétement obstruer la vue, même par des fleurs, et le spectacle d'une table où l'on aperçoit les gens qu'on a en face de soi et leurs cristaux est toujours le plus gai. Cependant cette considération doit céder à celle de l'harmonie totale de la pièce. La pièce n'est complète que lorsqu'elle est garnie ; elle est faite pour être garnie. Or si, comme dans celle-ci, les extrémités en sont hautes et font saillie, il est évident qu'il ne faudrait pas trop en déprimer le milieu. Il faut que le milieu de la pièce, qui est formé par les fleurs, s'équilibre avec les deux petites nymphes des extrémités.

Mais examinons cette pièce dans son ensemble avant de passer aux détails.

Elle nous plaît, et nous l'admirons parce qu'elle se développe avec beaucoup de franchise, de simplicité et de clarté, et que dans ce développement rien ne nous choque, rien ne nous arrête un instant ; tout se passe avec une grande aisance.

Puis tout ici est riant à l'œil et doux ; on voit bien que cet objet est destiné à figurer dans une fête.

Dans la division de l'ensemble, les parties se présentent bien distinctes, mais aussi très-bien liées entre elles : à chaque bout les petites figures, au milieu une fière couronne surmontant un cartouche, où seront gravées les armes de l'heureux propriétaire. Puis, çà et là, auprès de ces deux centres principaux, comme pour les soutenir, des enfants se jouant dans les branchages et dans les fleurs.

Le cartouche avec son couronnement est bien pondéré et les Amours qui y sont adossés lui appartiennent autant qu'ils appartiennent à la galerie, ce qui montre comme tout ici est un.

Les détails sont charmants. Les rinceaux d'abord sont riches, vigoureux sans pesanteur, les guirlandes de fleurs sont magnifiques. Les enfants sont pleins de jeunesse, de gaieté et de grâce. Pour la grâce, rien n'en a plus que ces délicieuses petites figures de nymphes qui paraissent occupées à débrouiller un fouillis de fleurs et à les répandre sur la table. Ces deux exquises créations de M. Mathurin Moreau sont merveilleusement bâties

et pleines de jeunesse; le col, le haut de la poitrine, les épaules, les bras sont ravissants de fraîcheur et de fermeté; cela est jeune et développé, plein de vie; voyez le modelé de leurs jolis bras. Le torse est charmant aussi et très-pur, le courbe du dos adorable. Rien n'est plus avenant non plus que le mouvement de ce corps, la ligne générale qu'il offre, que cette attitude légèrement rejetée en arrière, que la pose des bras, que la manière dont le poignet se casse. Et la coiffure négligée? L'art du décorateur se montre surtout dans la transition insensible qui amène ces petites femmes à finir, non en queue de poisson, mais en une gaine recourbée qui commence par une draperie, puis devient feuilles, puis branchage. Cela est très-bien trouvé.

Remarquons encore combien les saillies des rinceaux sont bien aménagées de façon que la lumière s'y accroche et fasse valoir l'œuvre.

Cette pièce est sortie des ateliers de M. Christofle, notre grand orfévre chez qui l'art et l'industrie ont véritablement fusionné, puisque les savants y concourent avec les artistes à des œuvres communes. Les sculpteurs les plus éminents y fournissent des modèles de premier ordre, créent pour cet établissement des types de figures ornementales, et les ornemanistes les plus distingués inventent les combinaisons d'accessoires les plus séduisants. En même temps la chimie, poussée jusqu'aux applications les plus saisissantes, multiplie et facilite les moyens d'exécution par des procédés personnels à M. Henri Bouillet, l'un de ses chefs. Mais nous n'avons pas à insister sur la haute valeur d'une maison d'où sont sortis le service de table de la ville de Paris, les portes de l'église Saint-Augustin, les figures colossales qui couronneront l'Opéra, et qui en même temps approvisionne le monde entier d'orfévrerie de luxe ou simplement domestique.

Nous donnons une autre pièce de M. Christofle qui est d'une rare élégance. C'est une bonbonnière en cristal faisant partie d'un service de table. Elle est de style Louis XVI. Trois enfants assis dos à dos et se tenant par la main en soutiennent le pied. Celui-ci s'élève naturellement comme la tige d'une belle fleur et le calice s'épanouit au-dessus. Le pied est assez large pour qu'il y ait entre toutes les parties équilibre parfait. Et remarquez

comme l'équilibre nécessaire à la satisfaction de l'œil, nécessaire pour produire sur nous l'impression d'harmonie, est conforme à l'équilibre matériel et physique. Ainsi, pour que cette coupe soit bien d'aplomb, il faut au moins que la base soit plus large que le sommet; or, il en est ainsi, si nous ne considérons que la partie métallique de l'objet; quant à la vasque en cristal, elle est si légère qu'il n'y a pas à craindre qu'elle n'entraîne le pied et ne le renverse. Si maintenant on veut se faire une idée exacte de ce que doit être (nous ne craignons pas de prendre cette pièce comme type) l'harmonie nécessaire à l'œil, qu'on fasse passer une courbe par le bord extrême du calice de cristal, par la saillie extrême de l'astragale métallique qui est immédiatement au-dessous, par le point culminant de la tête de l'enfant, que cette ligne longe le profil de son estomac, et rejoigne son talon, on aura un arc de cercle qui, répété de l'autre côté, donne entre les deux lignes horizontales du haut et du bas un cadre tel que tout objet de ce genre qui pourra s'y renfermer sera de l'ensemble le plus harmonieux.

Nous laissons au lecteur le soin d'apprécier les moindres détails de cette belle œuvre, ainsi que le mérite des figures dont nos artistes ont réussi à donner une parfaite reproduction. Les enfants sont dus au talent de M. Capy. Les ornements de cette pièce ont été, ainsi que ceux de la corbeille, modelés par M. Auguste Madroux.

<div style="text-align:right">FRANCIS AUBERT.</div>

BAS-RELIEF, D'APRÈS CLODION.

ᴊᴇɴ n'est mieux fait pour refléter la pensée intime du sculpteur, que la terre cuite qu'il a pétrie sous ses doigts. Le marbre ébauché par le praticien, puis lentement caressé par l'outil du maître, ne garde plus la trace de ces impatiences de la main qui, dans l'esquisse d'une figure, accusent à grands traits le mouvement des formes ou font pressentir par quelques indications rapides le style de l'ample draperie qui se développe ou doit frissonner seulement sur l'épiderme, en plis diaphanes. Les fermetés du bronze ou les transparences du marbre donnent à l'œuvre du sculpteur je ne sais quoi de monumental, parce qu'on y sent la présence de la matière vaincue et transfigurée. Dans une terre cuite, au contraire, rien ne voile l'improvisation de l'artiste rendue plus parlante encore, par ce beau ton chaud de l'argile, qui reste comme un souvenir des colorations vivantes de la chair. Aussi, bustes et figurines prennent-ils dans les terres cuites une expression de réalité vibrante qui justifie bien les préférences que tant de sculpteurs ont montrées en Italie, aux grandes époques de l'art, pour ce mode unique et précieux de conserver la vie et la spontanéité au premier jet de leurs immortelles créations. *Terre*

cuite ne veut pas dire seulement, fantaisie éphémère, préparation forcément incomplète, ébauche qui attend une forme définitive. C'est une manière d'exprimer qui peut devenir aussi haute, aussi magistrale que pas une. Les beaux bustes florentins du quinzième siècle, les têtes souvent restées vierges d'émail, dans les puissantes compositions du vieux Lucca della Robbia, et un exemple que nous avions encore récemment sous les yeux, celui des études premières de Michel-Ange pour ses figures des tombeaux des Médicis, justifient notre assertion et suffiraient à venger la terre cuite du dédain des demi-savants et des esthéticiens de rencontre.

En parlant de Carrier-Belleuse, l'auteur du groupe élégant reproduit ici dans tout le charme de son effet, nous n'envisageons pas la terre cuite sous son côté héroïque et architectural. Non point que nous voulions présenter notre artiste seulement comme un sculpteur aimable. A vrai dire, et si l'on ne voyait l'ensemble de son œuvre que par le petit côté, il semblerait que l'essaim bondissant de toutes ces nymphes court vêtues, des eaux, des bois ou de l'alcôve, n'annonce chez l'improvisateur des mains duquel il s'échappe tout joyeux, qu'une fécondité d'invention facile et une extrême habileté pratique, peu compatibles d'habitude avec une sensibilité vraie et l'énergie d'un tempérament résolu. Il n'en est pourtant pas ainsi ; bien que Carrier-Belleuse soit, dans sa production, abondant jusqu'à la prodigalité, le banal n'entre point chez lui et à plus forte raison n'en sort jamais.

Penseur quand il le faut, il l'a prouvé plus d'une fois, Carrier-Belleuse aime le plus souvent recommencer à sa manière, dans ses petits groupes en terre cuite, ce poëme qui ne peut point finir, des caprices et des enchantements de l'Éternel féminin. Sous son ébauche, la créature *ondoyante* et *diverse* prend une légèreté d'allures, une vivacité de mouvements qui, malgré la réalité des splendeurs de la chair amoureusement ciselée, lui laisse quelque chose de fluide et d'insaisissable, qui devient un idéal, dans la grâce élégante. L'Omphale, qui se dresse svelte et victorieuse, faisant flotter sur sa tête la peau du lion, comme un trophée, tandis que l'Hercule dompté se roule à ses pieds; la Bacchante tordue dans l'ivresse, sous le regard du Priape de marbre enguirlandé de pampres et ruisselant du jus des grappes ; l'Angélique dans les fers, mais libre par le rêve où apparaît, lumineux, un

libérateur; la Bacchante entraînée dans une course folle par la panthère qui veut rompre sa chaîne de roses, sont bien toutes les vraies filles d'Ève et n'ont plus rien de commun avec les fades créations soi-disant mythologiques de l'art monotone du dix-huitième siècle. Par la souplesse des formes, l'accent des draperies et l'imprévu de la composition, Carrier-Belleuse est, malgré l'analogie des sujets, bien plus près de Germain Pilon que des Clodion ou des Coustou. Et, puisque nous parlions d'Ève, eût-il été possible à l'art tout superficiel des XVIIe et XVIIIe siècles en France, de la représenter, comme l'a fait notre sculpteur, toute repliée sur elle-même et mordant sa pomme dans une ivresse furieuse, presque maladive? Souvent, dans ces groupes pathétiques dans le détail, largement enveloppés néanmoins et baignés de la lumière des rêves, le rire argentin entr'ouvre les bouches emperlées, les seins palpitent, les flancs se déploient en courbes provoquantes, les chevelures dorées se tordent en nœuds brillants ou s'épandent en ondes joyeuses. Mais si l'on y sent le regard s'allumer au feu du désir, il y peut aussi se voiler sous l'étreinte profonde de la passion. C'est presque toujours, dans le poëme que déroule l'artiste, le plaisir qui mène la ronde enchantée, mais il sait y faire entendre aussi la strophe émue de la passion frémissante.

Restons ici pour l'instant, charmés, comme il l'a été si souvent lui-même, par une de ces visions gaies et lumineuses de jeunes corps de femmes, détachés en leur ferme blancheur, sur les capricieux méandres de fines draperies, chiffonnées par les zéphyrs. Ces deux belles s'élancent vers l'Amour, vainqueur du monde, qu'il foule aux pieds, appuyé sur son arc, et tout nu, dans son enfantine majesté. D'un geste gracieux, l'une des adorantes détache le bandeau du dieu sans clairvoyance, tandis que l'autre lui offre un couple de colombes joyeusement enamourées, éternel symbole de la passion naïve.

Que de victimes viendront tour à tour s'enchaîner elles-mêmes avec cette guirlande de roses, tant de fois rompue, tant de fois renouée, qui se déroule autour du piédestal où trône l'Amour tout-puissant!... Mais ce n'est point ici l'heure du doute; les douleurs sont bien loin : tout est azur, lumière, espérance; à peine l'ironie perce-t-elle dans l'attitude indifférente et rigide du

petit archer qui veut bien laisser ses flèches au repos et laisse monter jusqu'à lui les senteurs caressantes de l'adoration. L'expression du groupe est complète, et notre œil d'artiste y voit plus et mieux qu'un madrigal en action. Les deux figures de femmes s'agencent avec symétrie des deux côtés de la petite colonne triomphale, et cette symétrie, nécessaire à l'assiette générale de la composition, le sculpteur a su la mettre dans l'attitude et le mouvement de ses figures restées malgré cela souples, légères et vivantes. C'est là un des caractères saillants du talent de Carrier-Belleuse que de savoir enfermer dans des proportions rhythmées et plier à d'excellentes combinaisons ornementales ses plus charmants caprices d'invention, d'effet et d'expression souvent pathétique. Rien ne vient jamais altérer ou rompre la forme générale de la construction pour ainsi dire architecturale dans laquelle il a voulu contenir son œuvre, au moment même où il l'a conçue. Rester ainsi fidèle à son inspiration, aux ardeurs de son tempérament, aux caprices de son imagination et obéir toujours en même temps aux meilleures et aux plus saines traditions de l'art décoratif, c'est donner une vraie preuve de force dans la grâce et surtout de ce respect de soi-même et des autres qui, jusque dans ses propres fantaisies, ne doit jamais faire défaut à l'artiste.

<p align="right">GRANGEDOR.</p>

DÉTAIL D'UN LAVABO RENAISSANCE PAR MARCHAND.

La transformation en neuf du vieux Paris est le sujet de migrations et d'expulsions particulièrement étranges. Quelques-uns s'en louent, mais un plus grand nombre en gémit. C'est au temps, ce boiteux immense, à refaire un jour le niveau; le calme, alors, permettra de voir ce qu'on aura gagné ou perdu dans la tempête. Quant aux naufragés et aux noyés, tant pis.

Ainsi, par exemple, il y a deux ou trois ans, sur le boulevard du Temple, au-dessus de ce passage Vendôme baptisé du nom d'un ancien prieur, aujourd'hui si singulièrement tronqué et escarpé, jadis bâti lui-même, hélas! à travers et à la place de jardins seigneuriaux et superbes dont nul depuis ne se souvient, en face d'un riche et bruyant et joyeux pâté de théâtres qui s'appelaient l'Historique, l'ancien Cirque, les Folies-Dramatiques, et la Gaîté, pour ne parler que des plus grands, M. Marchand, un très-bon fabricant de bronzes, tenait sa galerie et ses ateliers. Le bâtiment avait été construit pour l'emploi, spacieusement et lumineusement, avec entente et avec esprit. On y entrait par une porte qui ne ressemblait pas aux autres portes : qu'est-ce qu'ils en auront fait, de

cette belle porte, en jetant sans nécessité toute la construction par terre? Où s'en est-elle allée flottant, la charmante épave que les jeunes vantaient surtout parce que les vieux la critiquaient?

Ce fut là qu'à la fin de 1862 on rapporta de Londres une orgueilleuse, savante et magnifique cheminée en bronze et marbre qui n'a point été surpassée, à notre connaissance. Ce fut aussi de là que sortit, pour aller se faire voir au Champ de Mars en 1867, la fontaine si originale dont nous donnons l'image, laquelle, à cette heure, dans la rue du Grand-Chantier, au Marais, décore les salons de l'hôtel d'Anglade, aux plafonds peints par Mignard, hôtel où M. Marchand a heureusement trouvé le refuge de son industrie expropriée.

Cette fontaine, en bronze argenté et émaillé, est du petit nombre des pièces précieuses que les fabricants distingués conçoivent et exécutent une seule fois, quand vient une occasion solennelle et engageant l'honneur de tous. Les expositions internationales sont de ces occasions, trop souvent et abondamment fécondes en sacrifices perdus. Combien n'ont pas même tiré d'elles une chétive médaille pour les consoler de leur misère! On recommence cependant, on y retourne. A cause de trois amours, l'amour-propre, l'amour de son métier et l'amour de son pays. C'est beau!

L'objet qui nous occupe appartient à un luxe passé. Quelques ardents voudraient ramener ce luxe de grande tournure et de haut goût; pourquoi pas? Les gentilshommes ont disparu, mais nous avons les agents de change! S'il n'y a plus de duchesses il y a toujours les *grandes duchesses*. A défaut de preux, des heureux; à défaut de la noblesse, l'argent! Essayons. Cela vaudrait toujours mieux que l'habitude malpropre de se laver les doigts et la bouche à table, sur laquelle Brillat Savarin, témoin affligé de sa naissance, s'exprimait avec une si louable indignation. De qui peuvent venir, dans un monde poli, ces choses à rebours de la politesse?

Entre les règnes de Louis XI et de Louis XII, quand l'art mobilier français était déjà frotté d'italien après l'avoir été de flamand, nos intérieurs de qualité, dans le passage de la salle à manger aux chambres, montrèrent de ces fontaines, élégamment suspendues à des potences en fer historiées, pour offrir aux mains fainéantes des convives une ablution

légère d'eau de roses, ou d'eau de *naffe*, qui est l'eau de fleurs d'oranger. Le musée de Cluny en a. Cela se faisait ordinairement en cuivre repoussé, dans le genre des dinanderies, beau travail belge dont une maison parisienne du bronze exposait en 1867 une si heureuse et si puissante

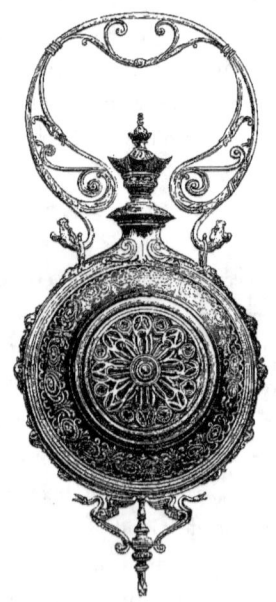

GOURDE D'UN LAVABO RENAISSANCE PAR MARCHAND.
(1/4 d'exécution)

restitution. Comme nous refaisons bien tout ce que l'on faisait ! A chaque époque son tempérament. Ici pourtant nous verrions presque une création, *rara avis*. M. Marchand, qui est certainement très en avant parmi nos fabricants les plus actifs, a eu la bonne chance de s'attacher l'un des trois ou quatre artistes industriels qui se meuvent, à tort ou à raison, dans la pensée généreuse que notre temps possède ou possédera comme d'autres son art particulier, explicatif et caractéristique. Serait-ce une erreur, qu'il

faudrait encore l'admirer et l'encourager, la vérité étant plus triste. M. Piat est au nombre de ces croyants fervents, et il a prouvé sa foi par des efforts presque sublimes. La cheminée de 1862 en était un qui restera.

Prenant donc la donnée de cette fontaine à parfums des nobles demeures anciennes, M. Piat qui est statuaire à ses heures, mais aussi et plus souvent un sculpteur ornemaniste pratique, et n'oublie jamais les exigences, les faiblesses ni les ressources de la mise en œuvre, a voulu faire une chose belle et de plus docile et multiple, pouvant devenir indifféremment fontaine, horloge, ou bénitier. Il faut de ces passe-partout dans la fabrication, et c'est le propre des talents souples et forts de se prêter ainsi à des besoins divers : la nature fait de même, elle s'accommode. Aujourd'hui voici donc que la chose est une fontaine, regardons-la comme elle est. Sur une belle planche d'ébène, artistement découpée de façon à faire émargement autour de l'objet qu'elle supporte, se dessine une applique très-travaillée, en bronze vieil argent, marquant par sa composition semi-gothique le passage charmant et scabreux du moyen âge à la renaissance. Le clocheton qui la surmonte et le pendentif qui la termine tiennent autant, il faut le dire, du religieux que du profane : on a dû voir cela dans les manoirs, on a dû le voir aussi dans les chapelles ; ce serait pièce d'oratoire aussi bien que de boudoir, de sainteté que de volupté. Du tiers inférieur de cette applique, ambiguë en ses destinées, se détache en relief, et superbe de contours, un bassin ou récipient émaillé fond bleu à la manière des grands maîtres de Limoges. Des gargouilles symboliques en vieil argent allongent leur gueule béante sous la vasque merveilleuse, tandis que deux lions héraldiques puissamment perchés sur les bords tiennent arc-boutés de splendides écussons. Toute cette partie inférieure de la fontaine est d'une beauté capitale.

Du tiers supérieur, à son tour, un autre monstre verseau avance sa tête hideuse, et dans ses mâchoires tenaces passe le cercle plein d'esprit d'une suspension tout à la fois forte et légère, finissant à droite et à gauche par des chimères qui tiennent, accrochée par des anneaux, une magnifique bouteille ronde aux deux surfaces aplaties que couronne un goulot ravissant, et sous laquelle d'autres petites chimères ailées attachent en

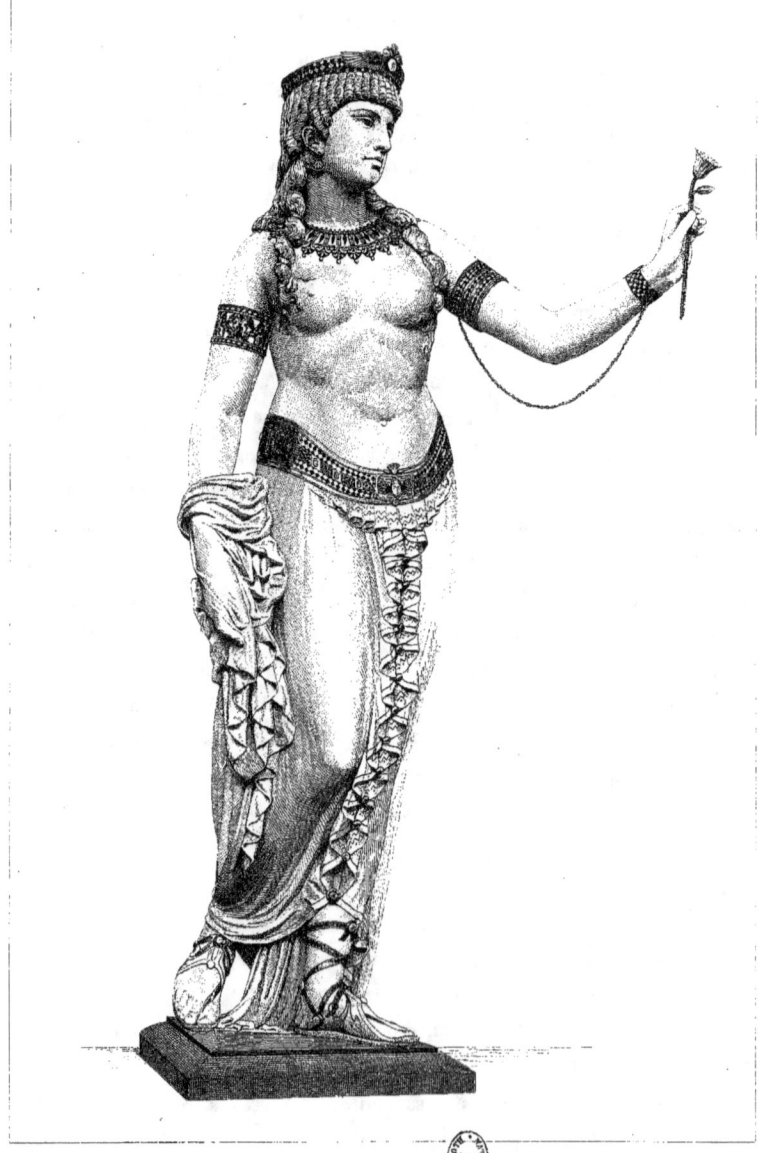

MANUFACTURE IMP.LE DE SÈVRES. — VASES DU MUSÉE CÉRAMIQUE.

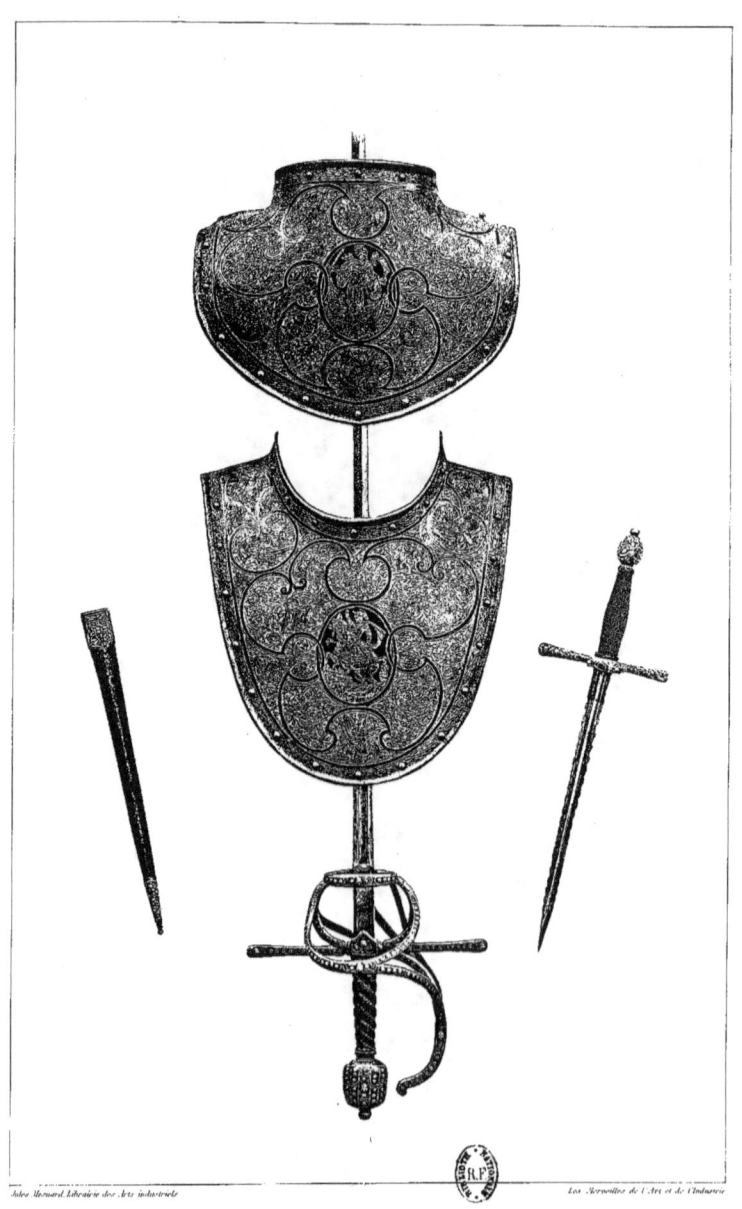

ARMES ANCIENNES. — COLLECTION DE M^R DOUBLE

COFFRET INDIEN A SUJETS EUROPÉENS, APPARTENANT A M. SCHEFFER.

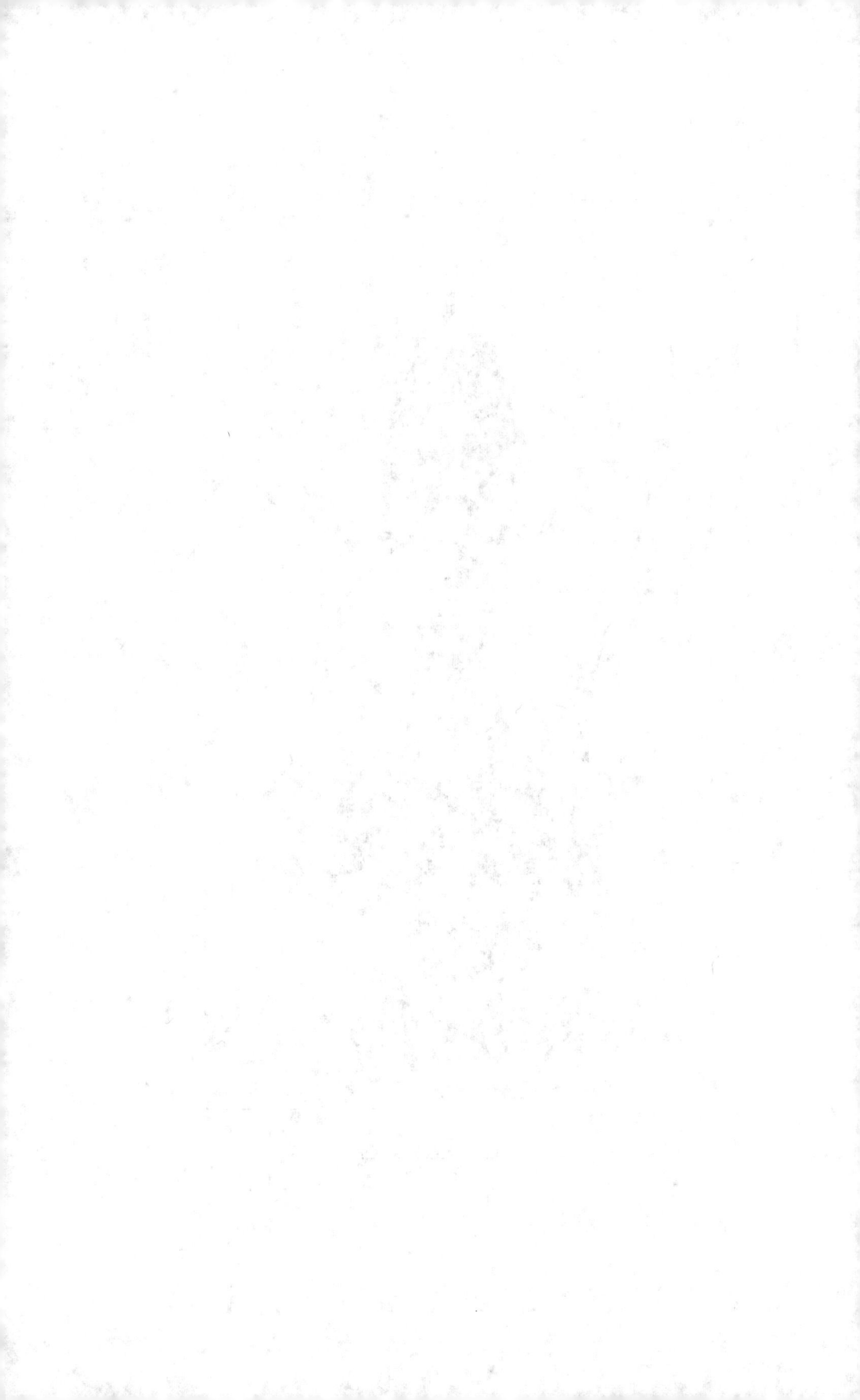

BUIRE EN ÉMAIL PEINT, APPARTENANT À L'AMIRAL JAURÈS
½ d'Exécution.

CLOCHE EN ÉMAIL CLOISONNÉ, APPARTENANT À M. DUGLÉRÉ.

INTÉRIEUR FLAMAND AU XVIIᵉ SIÈCLE ――― D'APRÈS Hᵉ PILLE

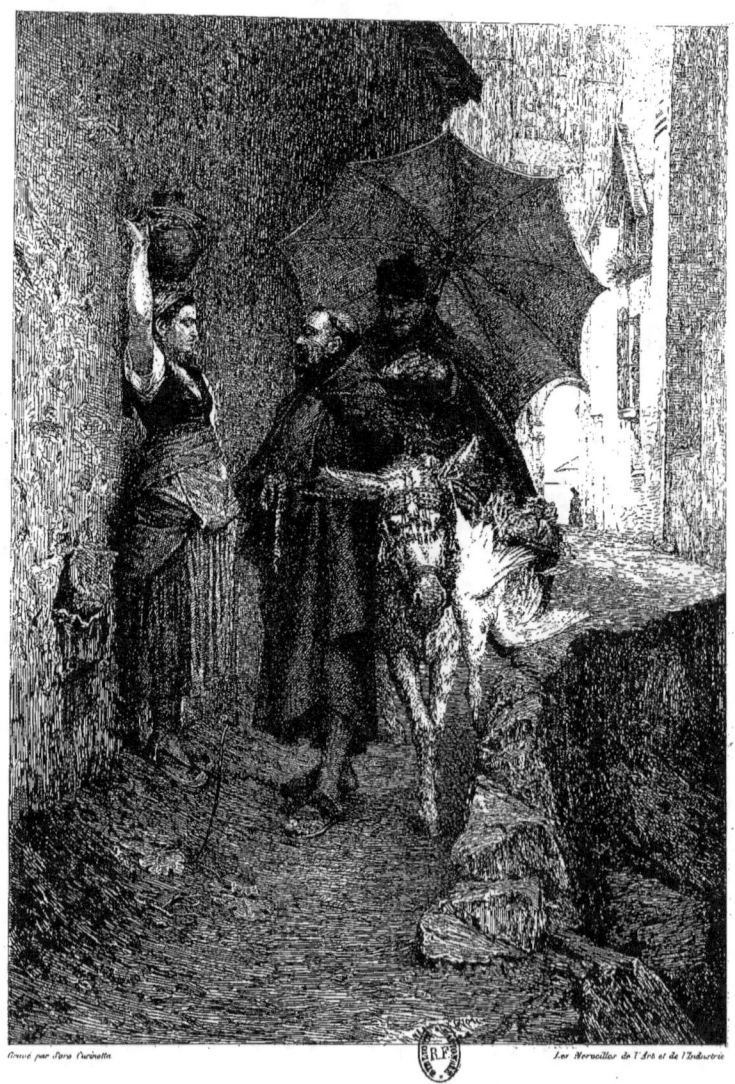

RETOUR DE LA DÎME. — D'APRÈS G. J. VIBERT

AIGUIÈRE ET PLATEAU EN NICKEL, APPARTENANT À M^{me} LA BARONNE V^{ve} SALOMON DE ROTHSCHILD

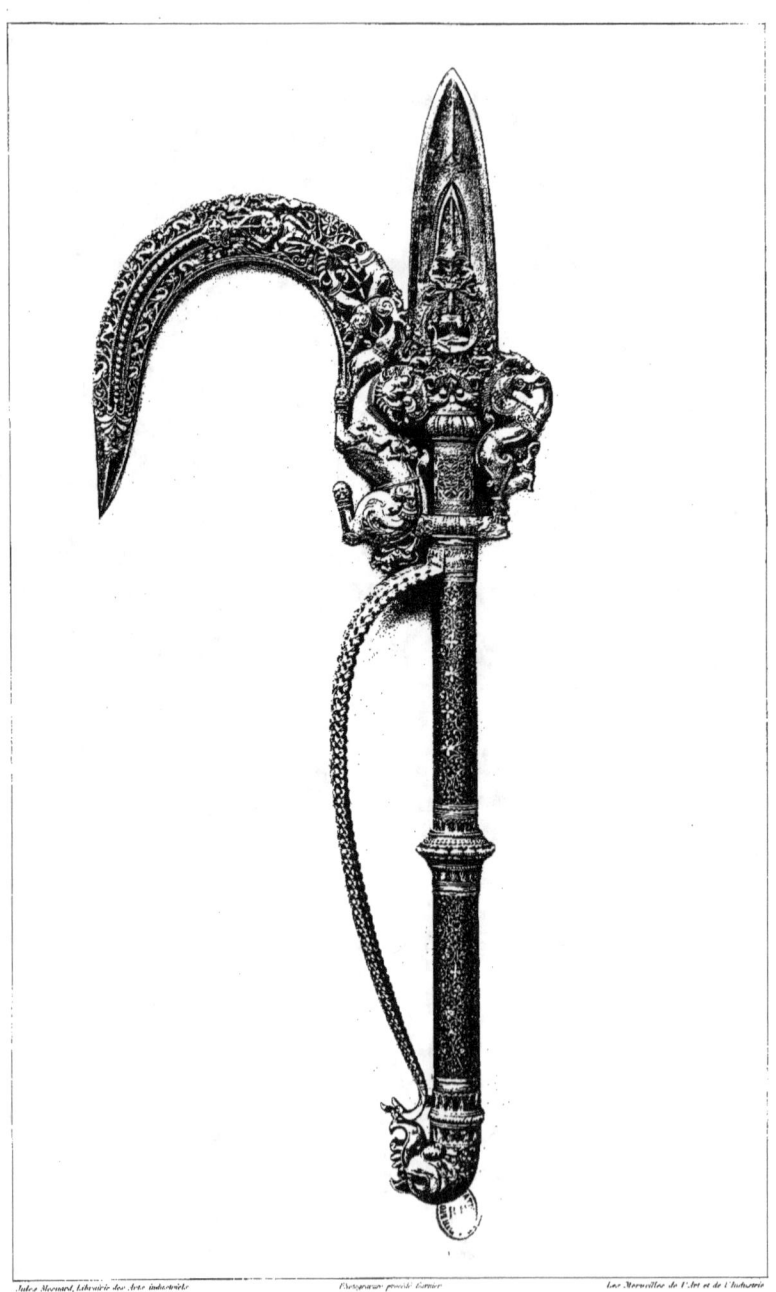

CROC DE CORNAC, APP^t A M^{me} LA BARONNE V^{ve} SALOMON DE ROTHSCHILD

UN CAFÉ ARABE A CONSTANTINE D'APRÈS HÉDOUIN

FEMME COUCHÉE D'APRÈS HENNER

www.ingramcontent.com/pod-product-compliance
Lightning Source LLC
Chambersburg PA
CBHW071543220526
45469CB00003B/902